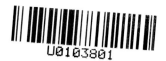浙江人民美术出版社

新书谱 李阳冰·三坟记

戴周可 编著

浙江人民美术出版社

图书在版编目（ＣＩＰ）数据

李阳冰·三坟记 / 戴周可编著. -- 杭州：浙江人
民美术出版社，2020.12
（新书谱）
ISBN 978-7-5340-7890-3

Ⅰ. ①李… Ⅱ. ①戴… Ⅲ. ①篆书—碑帖—中国—唐
代 Ⅳ. ①J292.24

中国版本图书馆CIP数据核字(2020)第004924号

“新书谱”丛书编委会名单

主　编	张东华					
副主编	周寒筠	周　赞				
编委	艾永兴	白天娇	白岩峰	蔡志鹏	陈　潜	陈　兆
	成海明	戴周可	方　鹏	郭建党	贺文彬	侯　怡
	姜　文	刘诗颖	刘玉栋	卢司茂	陆嘉磊	马金海
	马晓卉	冉　明	尚磊明	施锡斌	宋召科	谭文选
	王佳宁	王佑贵	吴　潺	许　诩	杨秀发	杨云惠
	曾庆勋	张东华	张海晓	张　率	赵　亮	郑佩涵
	钟　鼎	周斌洁	周寒筠	周静合	周思明	周　赞

编　著：戴周可
责任编辑：陈辉萍
封面设计：程　瀚
责任校对：毛依依
责任印制：陈柏荣

新书谱　李阳冰·三坟记

出版发行　浙江人民美术出版社
　　　　　（杭州市体育场路347号）
经　销　全国各地新华书店
制　版　杭州林智广告有限公司
印　刷　浙江海虹彩色印务有限公司
版　次　2020年12月第1版
印　次　2020年12月第1次印刷
开　本　889mm×1194mm　1/12
印　张　8
字　数　130千字
印　数　0,001-2,000
书　号　ISBN 978-7-5340-7890-3
定　价　42.00元
如有印装质量问题，影响阅读，请与出版社营销部联系调换。
联系电话：0571-85105917

目　录

新书谱

李阳冰·三坟记

一、碑帖及其特点

《三坟记》，唐李季卿撰文，李阳冰篆书，唐大历二年（公元767年）立，碑文两面，共23行，每行20字，原石早佚，宋代重刻，现藏于陕西省西安碑林。

此碑记述李季卿改葬他三位兄长之事。

李阳冰，字少温，原籍谯郡（今安徽亳州），后徙居云阳（今陕西泾阳），遂为京兆人。《三坟记》的小篆风格延续秦小篆《峄山碑》的笔法，以瘦劲取胜，结体呈现修长的纵势，线条遒劲，笔画从头至尾粗细一致，婉转通畅。结体均衡对称，雍容婉曲。清朝孙承泽在《庚子销夏记》中记载：『篆书自秦、汉而后，推李阳冰为第一手。』足见对李阳冰小篆艺术的认可。

从《三坟记》的碑刻中可以看出篆字的字形不是绝对的正方形，字与字之间有界格，界格的比例大概是3∶5，字的结构看似对称的弧线其实存在细微的变化，但是作为小篆学习的范本，特别是对于初学者来说应该尽量保持对称。这不仅是原作整体风貌的反映，也是书法学习的过程。

小篆是最早作为统一文字的正体字，虽然现今小篆已经退出了实用的舞台，但是作为书法学习的范本，却有其价值。《三坟记》在唐代是小篆的巅峰，在线条上婉转通畅，从起笔到收笔，乃至整字的笔画线条粗细都一致，这对于初学者学习小篆来说是一个极大挑战，也是小篆学习必须攻克的难题，需要对毛笔有熟练的掌握，是书法教学的一个重要目标。

《三坟记》呈现的成熟稳定的结体方式是小篆的艺术特色之一。也是该帖作为篆书范本，是学习小篆结体的一个不错的选择。对于小篆不同结构的处理是书法学习从临摹转向创作的重要过程与能力。李阳冰的小篆在结字上稳健自然、均衡对称，结字整体章法上有行有列，规整自然，对于初学者来说也是需要练习和掌握的。

从今天的能见到的历史小篆风格种类及审美眼光来看，可能有些许不足，但从小篆艺术的时代价值来看，作为初学者学习小篆的范本却是一个不错的选择。

二、教学目标

通过对于《三坟记》这一小篆字帖的学习，初学者能从临摹开始，认知、实践这一小篆作品的用笔方式、结字技巧，以及整体章法安排，把握其整体风格和精神面貌，并且通过对这一小篆作品的学习，循序渐进地、有系统有方法地从易到难，从局部到整体，逐渐掌握小篆的临摹与创作方法，为书法学习奠定一定的基础。

书法的学习是需要积累的，通过学习《三坟记》，既可以掌握『铁线篆』风格的运笔方法，还可以通过本字帖在用笔、结构这两个重要方面的讲解，触类旁通，领会其他风格的书写方法，起到举一反三的学习效果。这一点是在书法学习过程中需要具备的重要能力之一。书法学习无外乎以用笔、结构二者为重；而学习小篆书法，首要在于用笔，打好坚实的用笔基础，提升线条书写的质量和对线条的理解，是学习《三坟记》的重要方向，然『结字亦须用功』，因此二者是本字帖的重要教学目标。

三、教学要求

通过对《三坟记》这一小篆字帖的学习，临摹固然是重要途径，但与之相比，带着思考的临摹才是学习的关键，因此本字帖在教学目标的定位上更加注重培养学生的自学能力，从而更好地帮助学生进行临摹，更好地理解字帖。这一教学目标不单单适于本字帖，同时适用于其他书体的学习。希望通过对此字帖的学习，帮助学生逐渐掌握书法学习的方法，养成良好的习惯。

技法精析部分分别从基本笔画、基本结构、偏旁部首三个方面进行详细讲解，从这三部分进行解析，力求使大家对本字帖的认识，使得本字帖可以当作书法实践的理论指导教材，区别于以前传统的书法字帖。

基本笔画部分包含了字帖通篇的基本笔画临摹要点，对于书写难度较大、技巧复杂的笔画进行归类总结，帮助学习者理解、掌握，以写出粗壮凝重且不失婉转流畅的线条为主要目标。

基本结构部分将通篇字帖文字归类为七个部分，分别进行结构规律解析和总结，从而使学习者在整体上对字帖有清晰的认识，学习的过程中也可以更加明白。

偏旁部首部分将文字以偏旁和部首的形式进行解析，在熟练掌握用笔、结体的基础上进行临摹，是技法解析的第三个部分，也是前两个部分的综合，整体性强。通过这三个部分的解析，深入浅出，总结规律，使得书法自学变得简单、容易上手。

基本笔画

范　字	笔　法	临　写	临写要诀
	横	才	横画的起笔回锋，中锋行笔，收笔再回锋，匀速控制毛笔完成，做到粗细均匀，且长横略带一些弧线。
	竖	土	起笔回锋，篆书的起笔讲究"欲上先下，欲左先右"，回锋起笔、中锋行笔是保证篆书线条质量的关键，竖画应当写得垂直，且通过横画的中间点。
	撇	文	回锋起笔，运用毛笔的弹性与纸张的摩擦力完成撇画，难度在于对撇画的弧度的准确把握，收笔要慢，做到与起笔形状接近。
		巍	当有连续的几个撇画出现时，应当注意每个撇画的长短、位置、撇画间的配合。
		行	"行"的撇画与"文"的撇画弧度相反，难度在于对弧度的控制，且撇画占整个字约三分之一的长度。

基本笔画

范　字	笔　法	临　写	临写要诀
	天	天	此处的撇画相对较长，且弧度偏直，书写时注意中锋运笔，笔画粗细均匀。
	捺 未	未	捺画的起笔与其他笔画的起笔一样，回锋起笔，中锋行笔，书写时毛笔的力度始终贯穿于笔画的内部。
	复	复	此处的捺画弧度小，略带弧度，注意起笔、收笔的形状。
	公	公	"公"字的捺画弧度分为两段，前后两段的弧度相反，因此书写时在弧度转变处要格外小心，将力聚集在笔锋，然后提笔转变笔锋的运行方向，同时保持笔画粗细一致。
	以	以	"以"字的捺画在方向的转变上有三次，难度较大，需注意运笔的连贯性，保持笔画的粗细一致。
	折 断	断	"断"字中包含了横折、竖折，且还有许多笔画距离短的折，完成时难度大，需注意在写折笔时要调整好笔锋，中锋行笔，转折处适当提起笔锋，同时控制好笔画的粗细，注意转折处的圆润感，避免方折出现。
	焉	焉	"焉"的方折更加圆转，且在收笔处略带一些往右的笔势，比较生动。

基本笔画

范　字	笔　法	临　写	临写要诀
	直	直	"直"字的"目"形结构在处理转折时具有特色，上方下圆，这是《三坟记》的特点之一，值得注意。
	点 字	字	"字"的点比较短，回锋起笔，保持垂直，可以作为一个笔画单独完成，也可以与"点"下方的"横"一起完成。
	义	义	此处"点"的写法长度短且弧度明显，控制难度大，须熟练控制毛笔完成，回锋起笔。
	尉	尉	左边部分的两点的长度、弧度对称，右边部分的点水平，长度短，位置刚好在右边部分长度的中间。
	钩 见	见	"见"字的竖弯钩比较有代表性，前面部分的半圆形的位置不要超过上面的"目"部的宽度，下方舒展。
	于	于	"于"字的竖钩前面部分偏向于直线，后面部分弧度大，书写时回锋起笔，控制好毛笔的力度，一气呵成，做到圆转流畅。
	岁	岁	"岁"的斜钩在小篆中与捺画相似，因此在写法上与捺画也一样，注意弧度的准确性与笔画长短。

基本笔画

范　字	笔　法	临　写	临写要诀
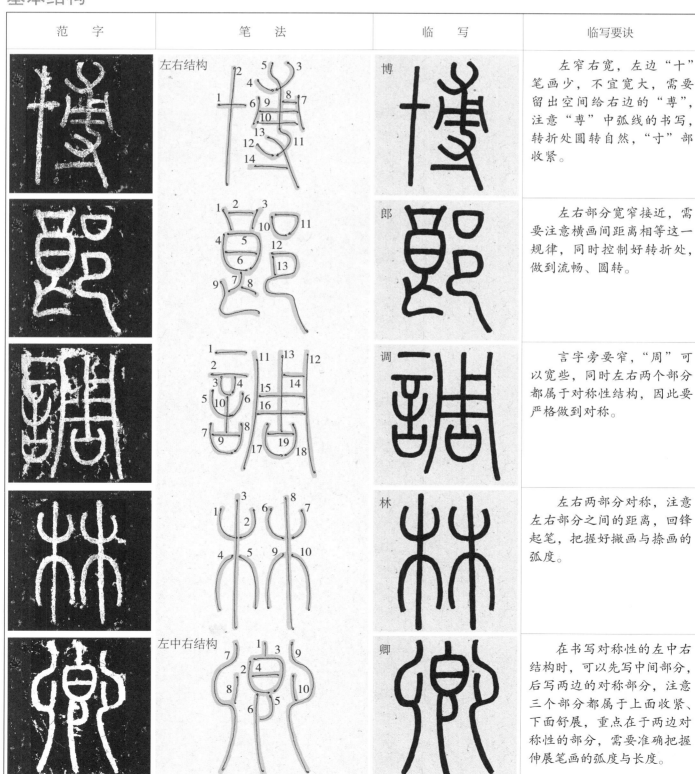 提		良	"提"画的运用在《三坟记》中比较少，书写时与折类似，注意弧度的运用，起笔、收笔回锋，行笔中锋。

基本结构

范　字	笔　法	临　写	临写要诀
	左右结构	博	左窄右宽，左边"十"笔画少，不宜宽大，需要留出空间给右边的"尃"，注意"尃"中弧线的书写，转折处圆转自然，"寸"部收紧。
		郎	左右部分宽窄接近，需要注意横画间距离相等这一规律，同时控制好转折处，做到流畅、圆转。
		调	言字旁要窄，"周"可以宽些，同时左右两个部分都属于对称性结构，因此要严格做到对称。
		林	左右两部分对称，注意左右部分之间的距离，回锋起笔，把握好撇画与捺画的弧度。
	左中右结构	卿	在书写对称性的左中右结构时，可以先写中间部分，后写两边的对称部分，注意三个部分都属于上面收紧、下面舒展，重点在于两边对称性的部分，需要准确把握伸展笔画的弧度与长度。

5

基本结构

范　字	笔　法	临　写	临写要诀
		识	左边跟中间的部分在长度、宽窄上都相同，右边的部分进行伸展。
		乡	与"识"字类似，先书写中间部分，后书写两旁对称部分，需注意"乡"字下边部分的拉伸与上边部分的比例。
		徽	左中右三部分宽窄、长度都接近，中间部分笔画多，要着重处理，有序安排笔画位置和弧线的处理。
		卫	"卫"字对称性明显，因此对称是此字的主要难点，书写时注意空间的分割，两旁伸展笔画的弧度，中间的"韦"部横画的长度保持一致，横画与横画的距离也保持均匀，值得注意。
	上下结构	季	"禾"的撇画、捺画与"子"之间的弧度配合是"季"字的特征之一，其次全字的最宽处就是"禾"的撇画和捺画的宽度，其他部分需要收紧，"子"的两个弧线需要收紧，避免松散。
		曹	"曹"字对称严格，首先注意上边部分中两个小部分的间距，这决定了下面的"曰"的宽度，其次"曹"字中拉伸的笔画的弧度也是难点。
		普	对称性是"普"的主要难点，上边部分的最后一横与下边部分"曰"的三横之间距离要相等，且对于转折的控制要熟练，转折处要圆转通畅，"曰"的宽度不能超过上边部分。

6

基本结构

范　字	笔　法	临　写	临写要诀
		安	"宀"的宽度要准确，且结构对称，下面的"女"的弧度是难点，需要对笔锋熟练控制，对力度准确把握。
	上中下结构	葬	最上面部分与最下面部分左右必须严格对称，且宽度要宽于中间部分，两头宽，中间略窄，弧度的准确运用是难点。
		灵	"灵"字对称性严格，掌握对称的准确表达是完成此字的关键，准确安排每个小部件的大小、位置。
		等	最上方的"竹"字头左右要严格对称，中间的"之"的横要长，下部的弧线要收紧。
	独体字	不	"不"属于对称性严格的字，因此准确严格的对称性笔画的书写是难点，"口"形部分要收紧，不能空大，撇画与捺画的弧度要准确，收笔要回锋，做到起收一致。
		立	"立"的书写需要做到对称完全一致，因此笔画的弧度是难点，最后一横是独特之处，没有完全水平，而是带有向上的弧度。
		本	对称是"本"字结构的主要特征，弧度是书写的难点，需要准确把握，多加练习。

基本结构

范　字	笔　法	临　写	临写要诀
山	山	山	虽然只有几个笔画，但书写难度一点不低于笔画数量多的字，长并且略带弧度的外框是难点之一，需要具备较强的书写临摹能力。
无	无	无	对称是写好"无"字的关键，准确安排位置，熟练运笔是写好"无"必须具备的能力，需要多加练习。
三	三	三	每一横在起、收笔处都要细心回锋，中锋行笔，三横之间距离相等，且长度依次增加，但幅度不大。
也	也	也	主体部分对称，最后一笔舒展，弧度优美，书写时动作要连贯，力度要持续送到笔画终点方算完成，弧度的把握也是此字的难点。
生	生	生	需要做到完全对称的结构特征，唯一的一个弧线笔画占了全字约一半的长度，横画与竖画垂直。
建	半包围　建	建	"廴"的独特写法是《三坟记》的个性之一，"建"字的要点主要在于右半部分横画与横画间的距离要均匀。
闵	闵	闵	"闵"的对称要求严格，"门"字框的上边部分要收紧，不能过长，伸展部分长且带有弧度，为下边部分留出足够的空间安排"文"的书写。

基本结构

范　字	笔　法	临　写	临写要诀
		雁	"厂"部的横画长度要准确，下方"鸟"部的横向笔画间距离均匀，秩序感稳定，且要注意弧线细微的穿插配合。
	全包围	国	圆转顺畅的外框是"国"字的难点，需要较强的控笔能力，注意上方下圆的"口"部的书写。
		固	中锋行笔，注意笔画的交接处要做到顺畅自然，横画间的距离要均匀，全字对称性要求严格，需要对此类字多加练习。

偏旁部首

范　字	笔　法	临　写	临写要诀
	(对称类)古字旁	故	古字旁对称要求高，"口"的下方转折处接近圆形，三横之间距离相等，"故"字左右两部分的主体部分长度、宽度相等。
	酉字旁	酾	"酉"的结构特征是对称，转折处上方下圆，在"酾"中要窄，为右边的"丽"留足空间。
	土字旁	城	土字旁笔，竖画的上端短于下端，"城"的难点在于右边"成"部的弧线书写，且在宽度、长度上都占主要位置。

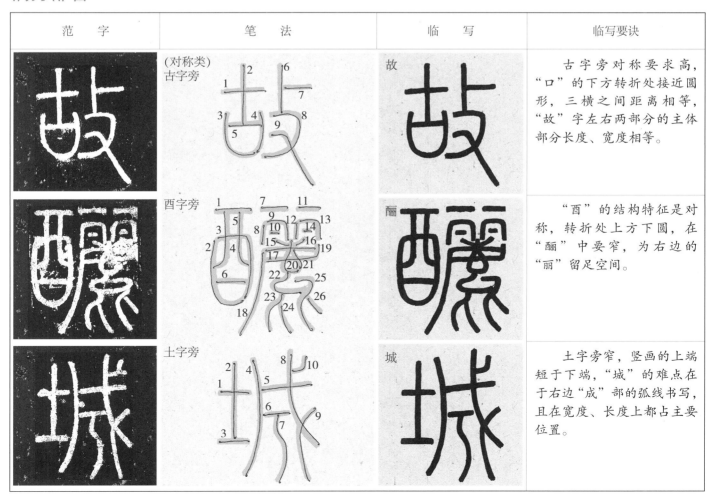

偏旁部首

范 字	笔 法	临 写	临写要诀
	王字旁	珍	王字旁呈严格对称，横平竖直，空间分割准确，"珍"右边的弧线配合巧妙，需要准确把握弧线的长短、位置。
	木字旁	植	木字旁对称度严格，重心靠上，"直"部的最后一笔长弧线是难点，须把握其弧度方向转变的位置。
	示字旁	祕	示字旁对称是主要特点，长度与右边"必"相等，且"必"的笔画之间空间距离也很均匀，值得注意。
	贝字旁	赋	贝字旁的对称是主要特征，且上下两段长度相等，右边的"十"部向左穿插进"贝"的空间。
	(非对称类) 金字旁	钟	金字旁注意撇画、捺画的交接处对应的是竖画所在的位置，同时短弧线也要做到对称，并注意到竖画之间的距离。"钅"旁的宽窄需要考虑右边的宽窄，在这里左右两个部分等宽。
	提手旁	授	提手旁要注意两个向下的弧线不能写得太开，应该收拢，且第二个弧线不能太靠下，"扌"旁不宜太宽。
	弓字旁	弘	弓字旁不宜太宽，难点在于连续的转折运笔，应该做到流畅圆转，转折处的粗细与笔画的粗细保持一致。

偏旁部首

范　字	笔　法	临　写	临写要诀
	单立人	信	单立人主要写好第一笔，上部分弧度大，下部分舒展平直，右边的"言"做到对称，且横画间距离均匀，竖画通过横画的中间。
	三点水	沔	注意三点水弧度的配合是关键，笔画必须写得顺畅自然，笔画间距离均匀，"氵"旁的宽窄取决于右半部分的笔画多少，多则距离近，少则距离远。
	左耳旁	阳	左耳旁注意长竖的弧度特点，回锋起笔，把握线条的顺畅感，同时注意横画间距离均匀，右边的"勿"的撇画弧度保持一致，长短也保持一致，需要多加练习。
	巾字旁	师	巾字旁要注意弧度的细微变化，且横向笔画间距离均匀，转折处圆转，考验书写者对于笔锋的控制。
	斤字旁	斯	斤字边弧度圆转顺畅，上紧下松，对于笔锋控制要求较高，书写时回锋起笔一气呵成，运笔动作要连贯。
	又字边	叙	又字边的捺画的起笔在弧线笔画的中间，三个端点间的距离相等。
	禾字旁	科	禾字旁的难点在于对弧线的控制与对称的准确性，重心放在上面的三分之一处，上紧下松。

偏旁部首

范　字	笔　法	临　写	临写要诀
	立刀旁	刻	立刀旁的弧度控制有一定难度，在短距离的笔画中要完成方向的转变，需要较强的控笔能力，书写者要熟练控制笔锋，回锋调整好笔锋的方向进行书写。
	朝字旁	朝	朝字旁的横画之间距离相等，转折处圆转通畅，最后一笔起笔适当靠左，属于个性之一，不需要当作常态。
	宝盖头	守	注意宝盖头的宽度，需要大于下方的"寸"的宽度。
	草字头	花	草字头的两个部分对称，且不能写得太长，以免妨碍下部的"化"，最后两横要与草字头的宽度保持一致，整个字两头窄、中间粗。
	竹字头	第	竹字头的两个部分对称，下面部分的转折要注意避免方折的转折，做到圆中带方圆转而流畅，且横画间的距离要相等，最后一笔的弧度是难点，注意用笔的配合。
	雨字头	霸	雨字头占了整个字的一半，且对称度要求严格，两竖有些往外弧的趋势，注意横画间的距离。
	老字头	者	老字头书写难度比较大，除了对称难以把握以外，弧线的控制也比较难，需要对毛笔的熟练掌握，因此回锋起笔、中锋行笔始终是关键，在书写的过程中应当贯穿始终。

偏旁部首

范　字	笔　法	临　写	临写要诀
	秃宝盖	冠	秃宝盖对称明显，往下伸展的同时注意对弧度的把握，中锋行笔，注意线条的粗细一致。
	土字底	垫	土字底除了对称，在结构中所处的位置也应尽量靠上，为上半部分向下伸展形成对比，留出空间。
	心字底	思	心字底的四个笔画之间的距离要均匀，弧度的方向转变是难点，注意最后一笔收笔的位置，长度不宜过长。
	四点底	然	四点底要写出对称的特点，回锋起笔和收笔，中间两个笔画长，两旁的笔画短，同时笔画书写要自然流畅。

一、集字

书法临摹是书法学习的主要方法，是否熟练掌握字帖的临摹方法一定程度上决定了创作的好坏，在临摹学习不断深入的同时，也要逐步培养我们的创作意识，所以掌握临摹方法，并且能够进行熟练的临摹之后，可以先进行半临摹半创作的练习，在这里可以称之为『集字创作』或者『仿作』，即从刚开始时单一的临摹学习转为临摹与创作相结合的方法。

集字创作出来的作品的主要特点就是接近原帖风格，包含了两种方法：一种是『集字作品』，是指创作的内容中的文字全部在原帖中出现；另一种是集字加创作的作品，是指若创作内容中的字出现在了原帖中，我们直接选用原帖文字，若创作内容中的字原帖没有出现，我们也可以选择采取原帖中出现过的偏旁部首拼凑、整理，再进行创作，若完全没有出现，则选择字形结构相似的字进行仿作，最终完成整幅作品，以期写出与原帖书法风格一致的作品。这种创作的方式极大地发挥了作者思考、运用原帖书法的能力，也是检验临摹功底是否扎实的一个重要手段。

通过这种方法学习可以帮助我们逐渐脱离字帖，提高对书法原帖的理解，积累独立创作的经验，增加独立创作的自信。

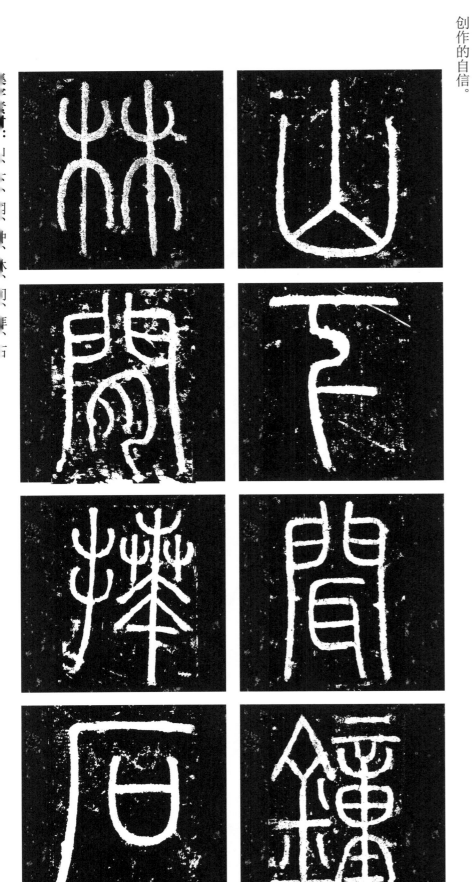

集字释文：山、下、闲、林、间、峰、石、钟

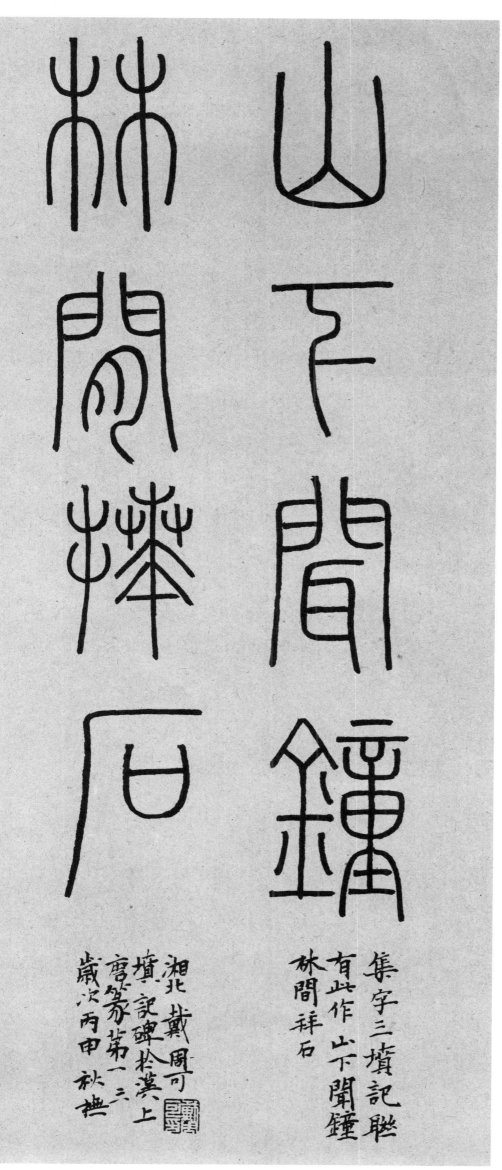

释文 山下闻钟，林间拜石

由于《三坟记》文字内容比较多，因此进行集字创作比较容易，在进行集字创作的过程中，如果出现了原帖中没有的字，可以将原帖中出现过的偏旁部首进行拼接，从而得到需要的字，如果这种方法无法得到所需要的字，则需根据临摹进行创作。

集字三坟记联
有此作 山下闻钟
林间拜石

湘北戴周可
坟记碑拾汉上
唐篆第一三
岁次丙申秋抴

二、创作范例

创作阶段要严格仔细，首先解决单个字的字法，其次安排章法，对于篆体的查找更是需要严格，避免出现错字。

刚开始接触创作时力求追求表达原帖风格，运用原帖的用笔方法、结体方法和章法形式，依托于原帖风格特点和技巧使得创作变得有一定的方向，同时也可以检验自己是否真正掌握了原帖，这也是历来的书家都会经过的一个学书阶段，切莫盲目追求个人风格特点和创新，当己经具备了这种能力之后，便可以尝试着在创作中加入新的元素，审视原帖、发掘原帖中的自己喜欢的艺术特点，甚至可以夸张变形，也可以兼习其他的篆书字帖，如秦朝的小篆，这样可以找到更多的创作方向。

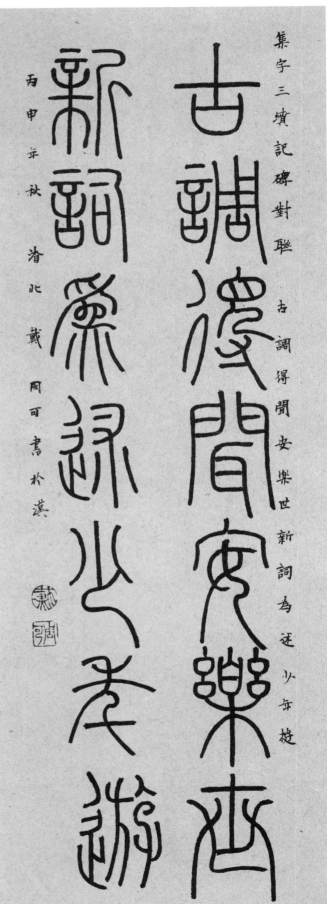

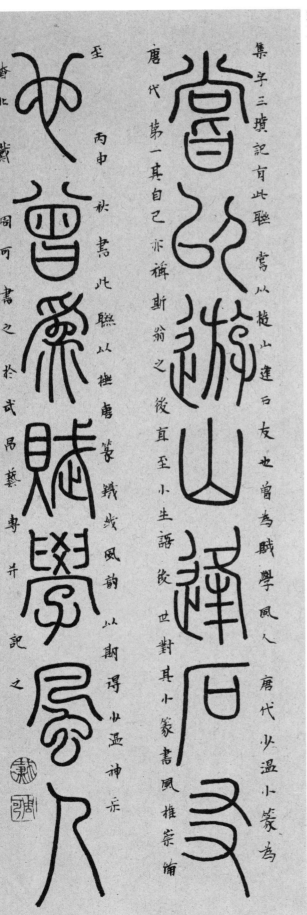

16

此小篆字帖的临摹要熟练掌握回锋
用笔这一起笔方法，起笔、收笔都是十分
完整凝练，方圆结合，由于此帖的笔画瘦
硬挺拔，坚韧有力，且十分婉转通畅，因
此回锋起笔和中锋行笔必须十分到位，在
行笔过程中要十分平稳，若用笔出现丝毫
懈怠则有伤原帖神采，尤其注意转弯处。
临摹时要尽量做到笔笔回锋、笔笔中锋；
结构上要体现严格的对称美，空间关系上
要匀称协调，相较于清代小篆，《三坟记》
的结体空间上的匀称感更加严格，这尤其
值得注意，在整体章法上排列整齐，大小
匀称。

释文 曜卿字华名世

释文 先侍郎之子曰

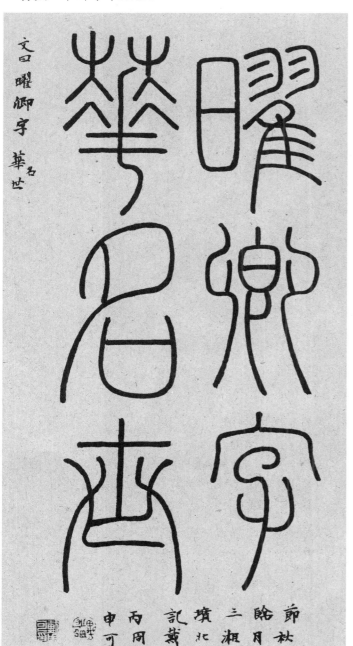

先侍郎之子曰

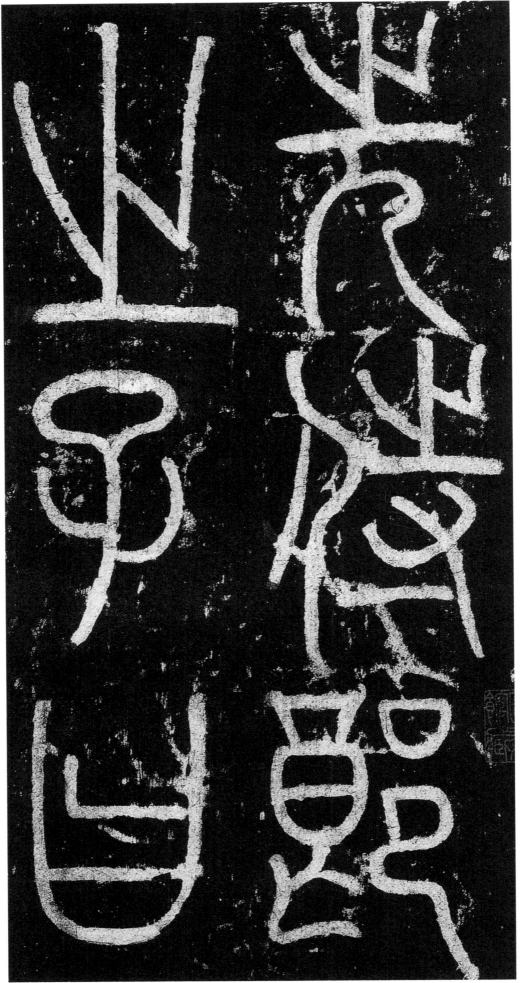

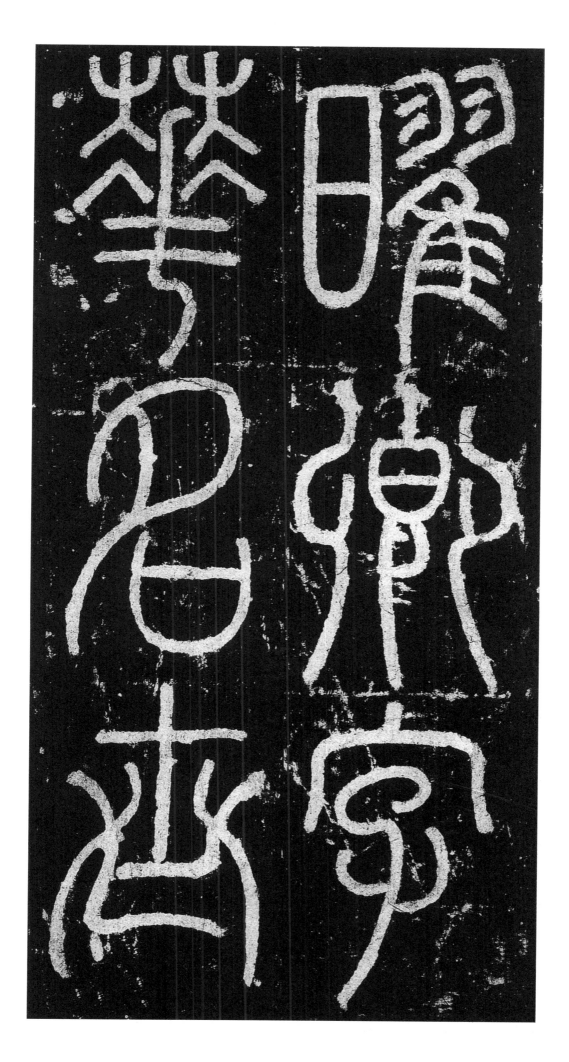

才
也
弘
毅
乐
易

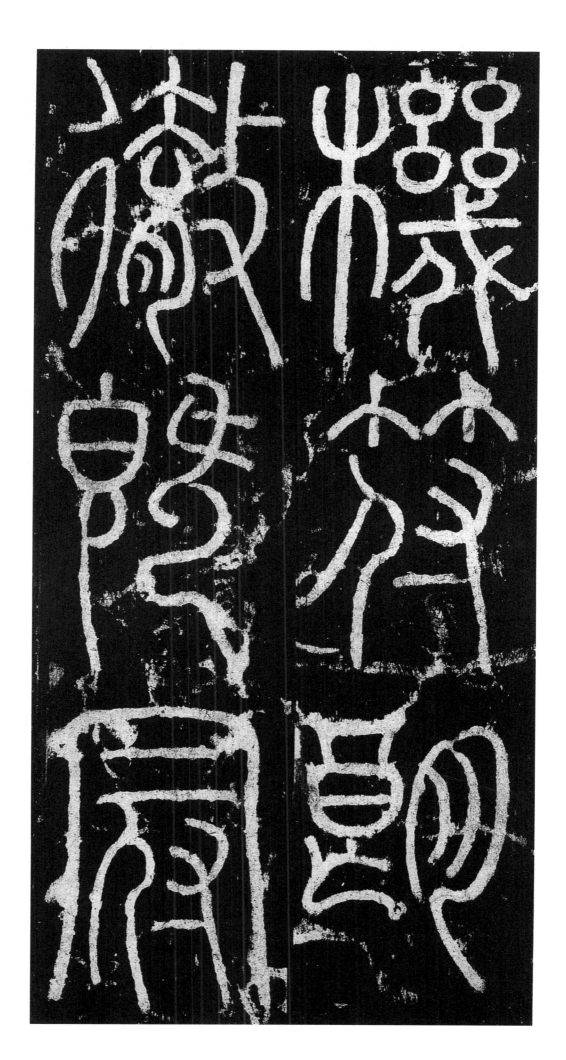

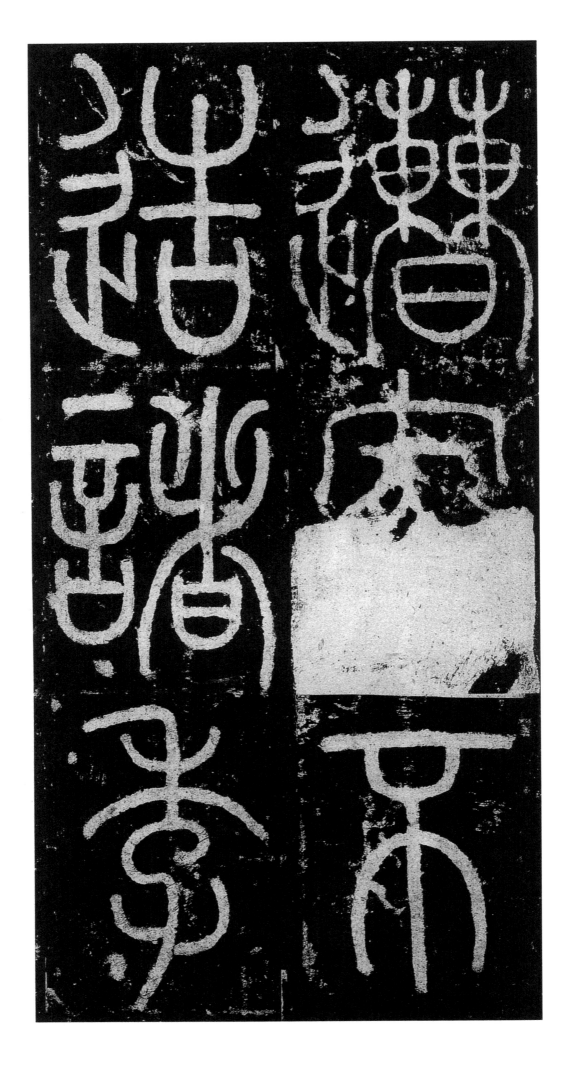

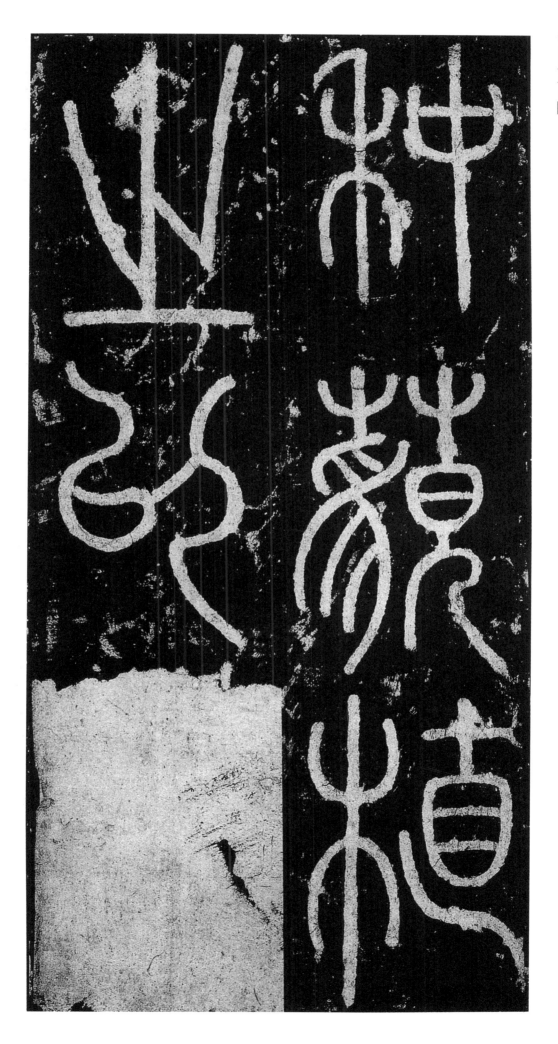

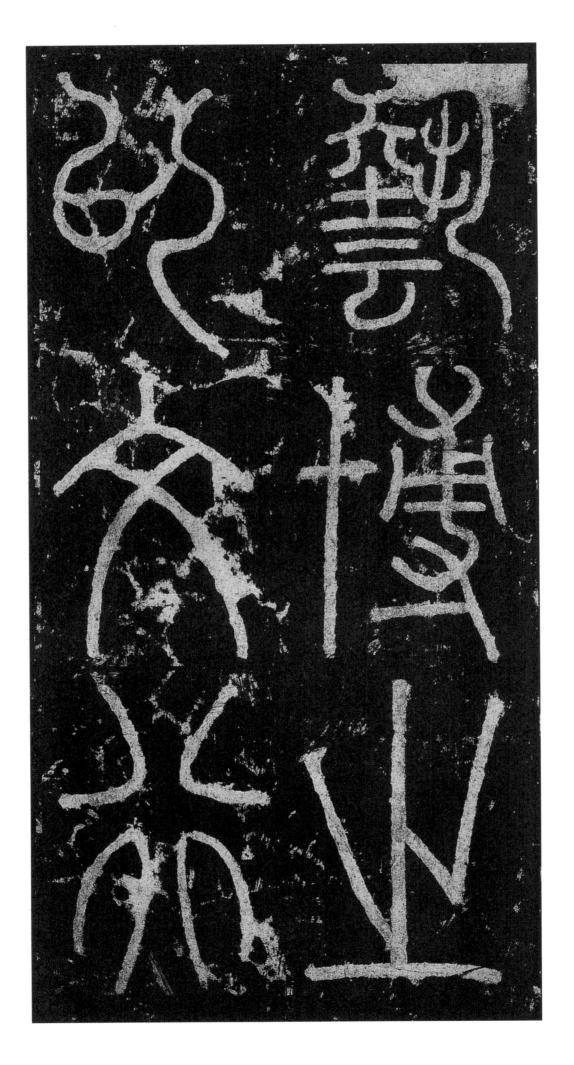

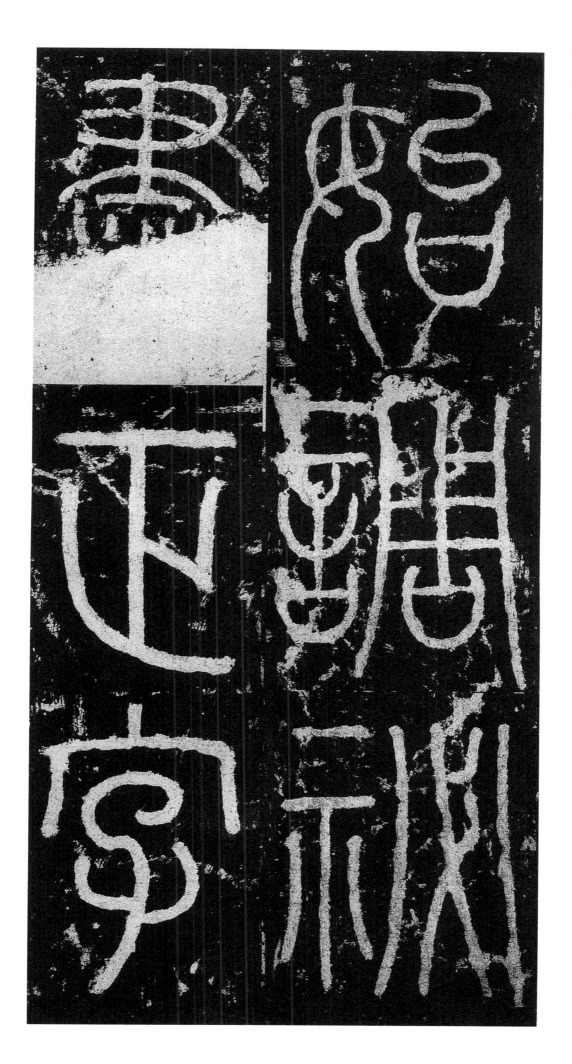

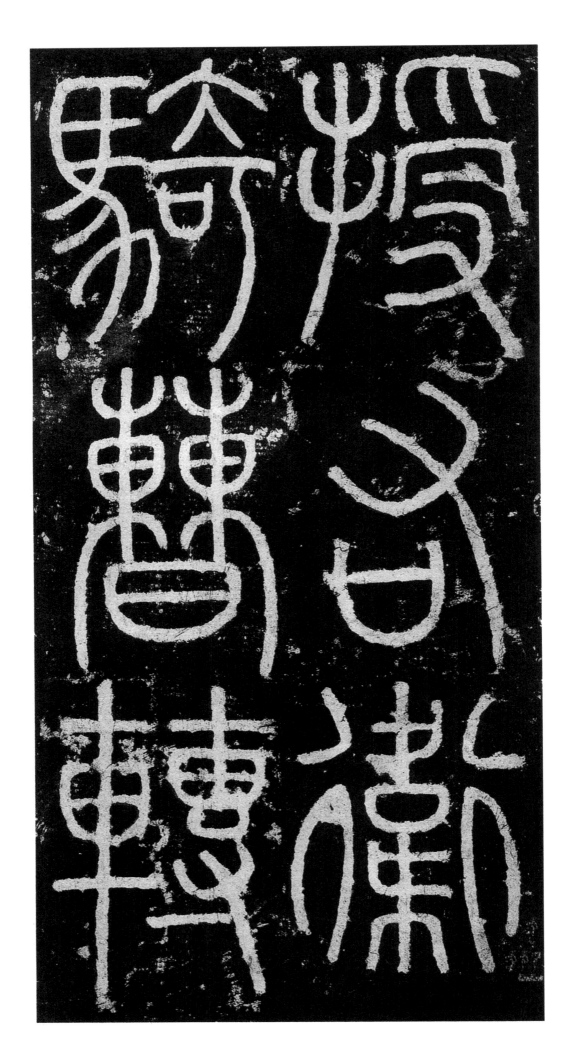

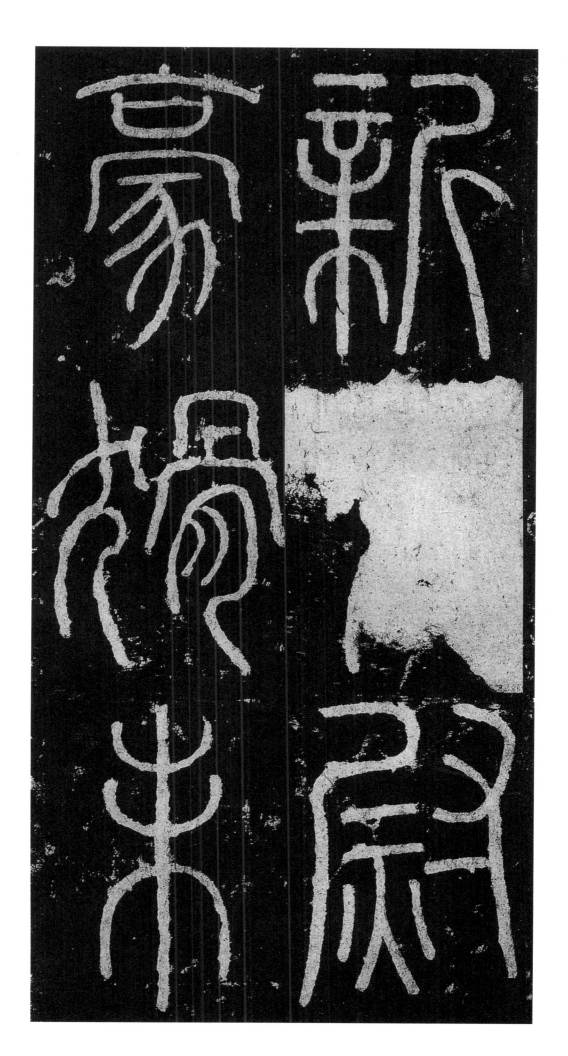

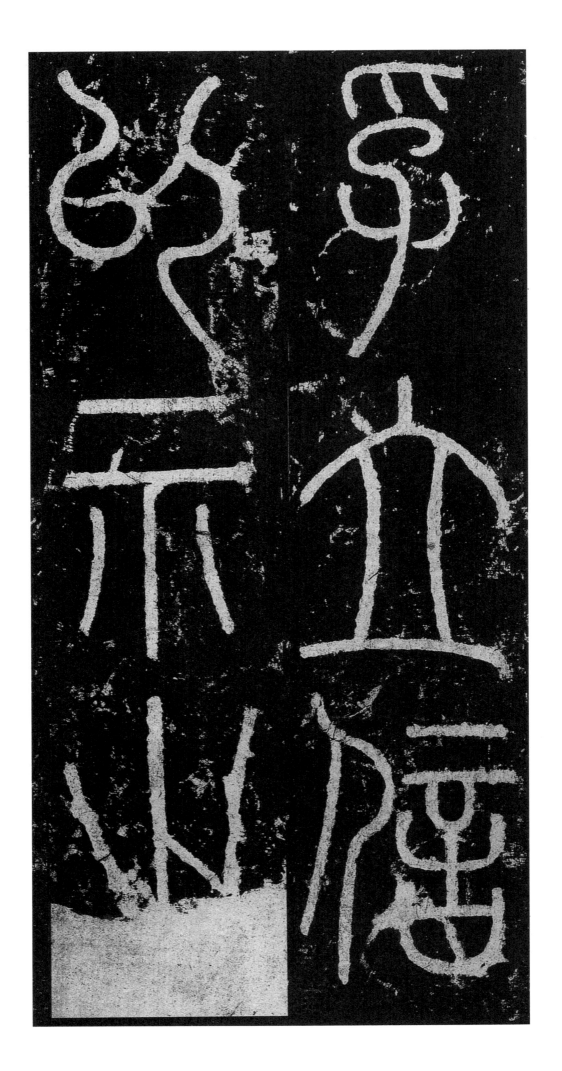

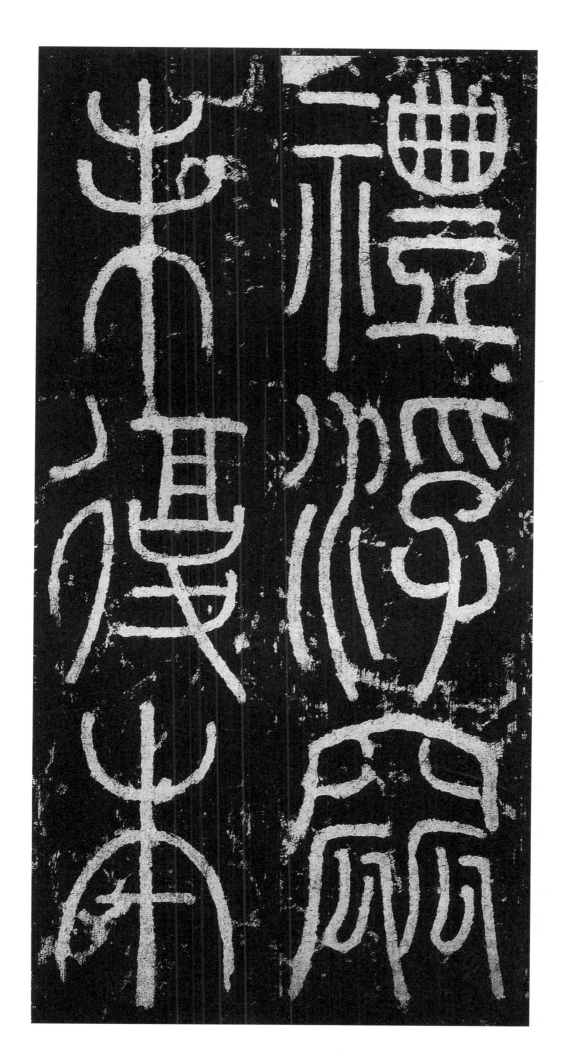

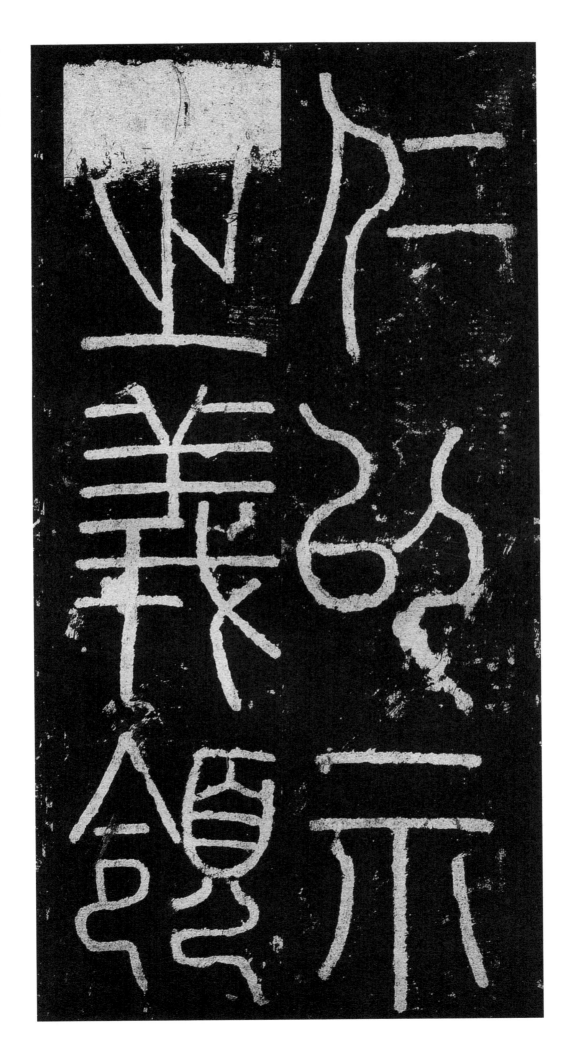

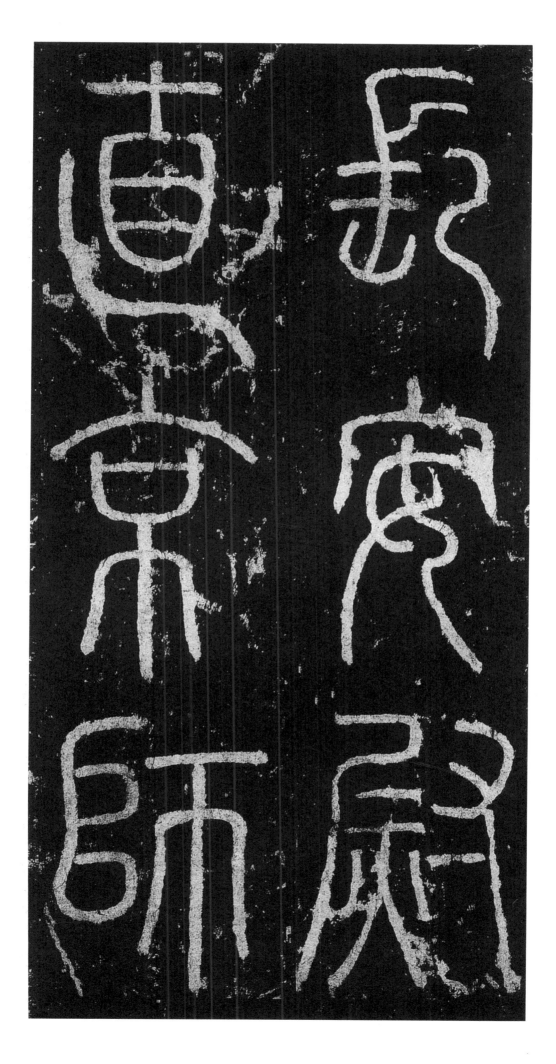

31

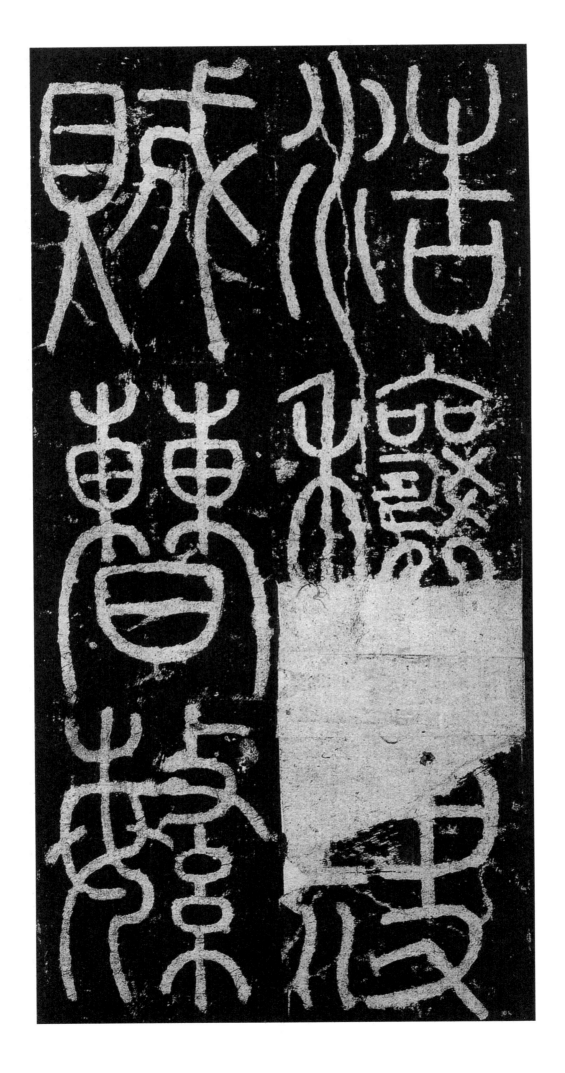

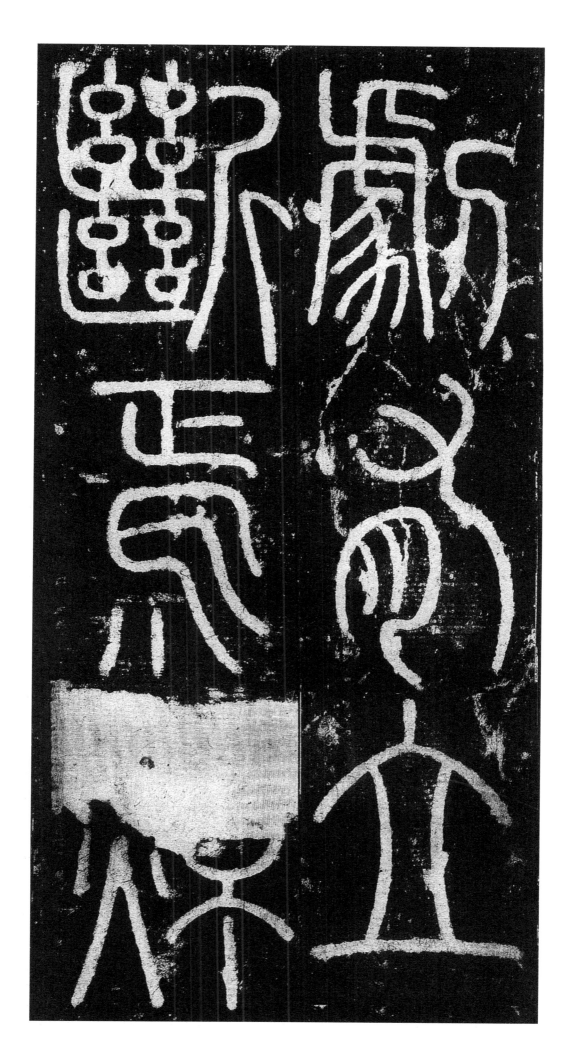

33

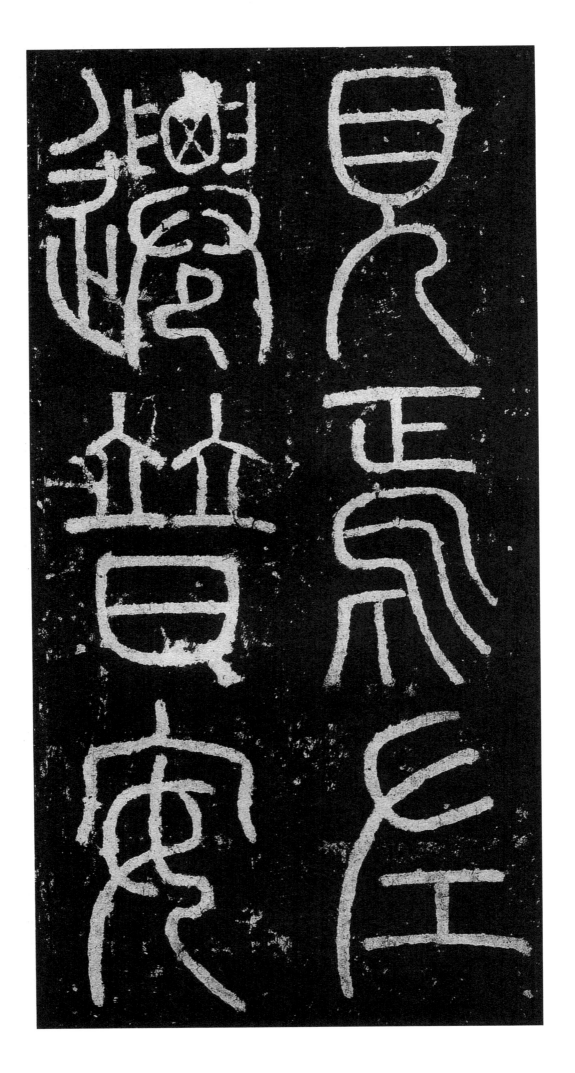

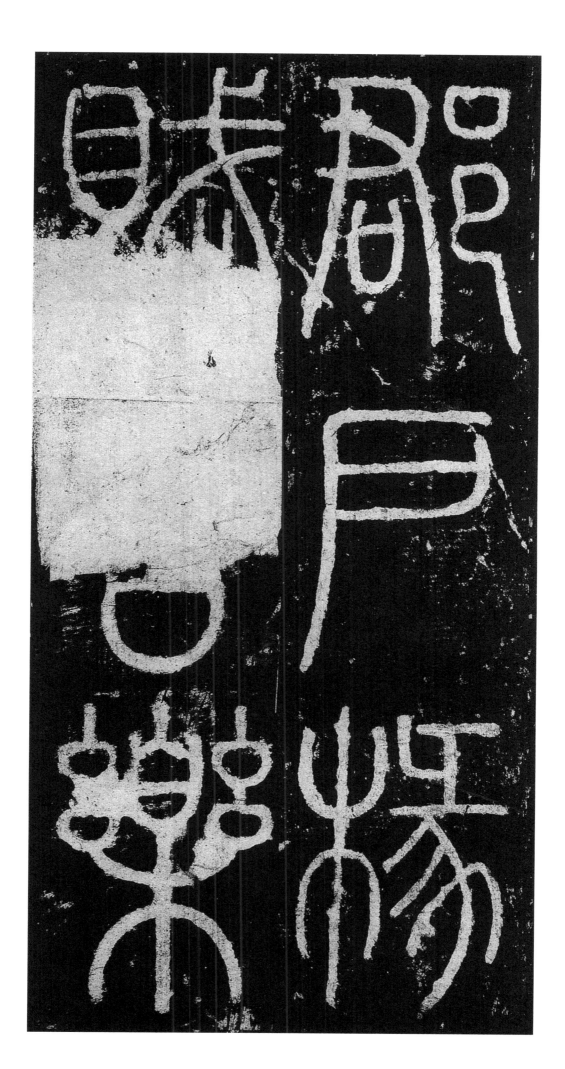

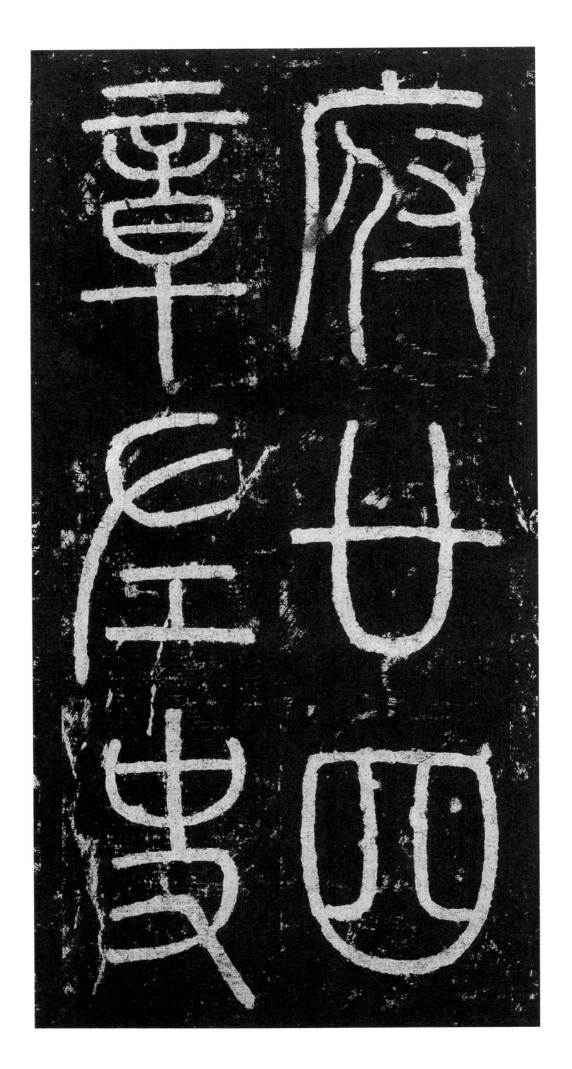

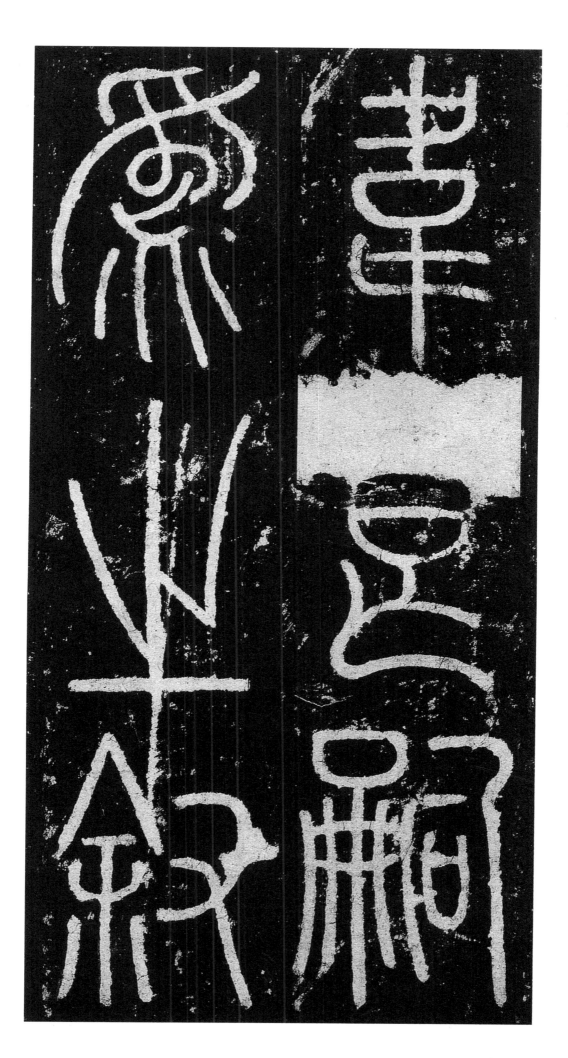

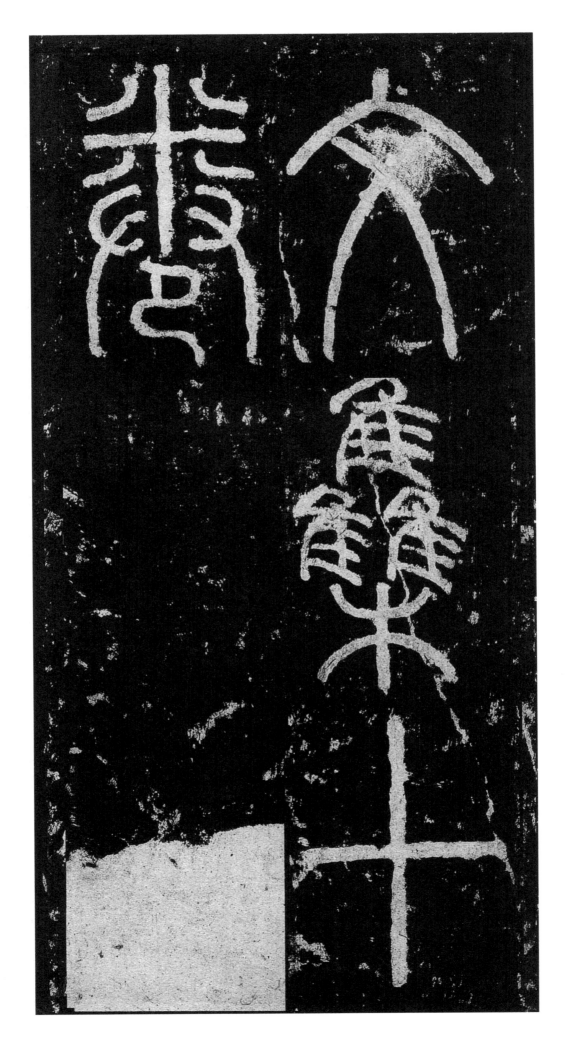

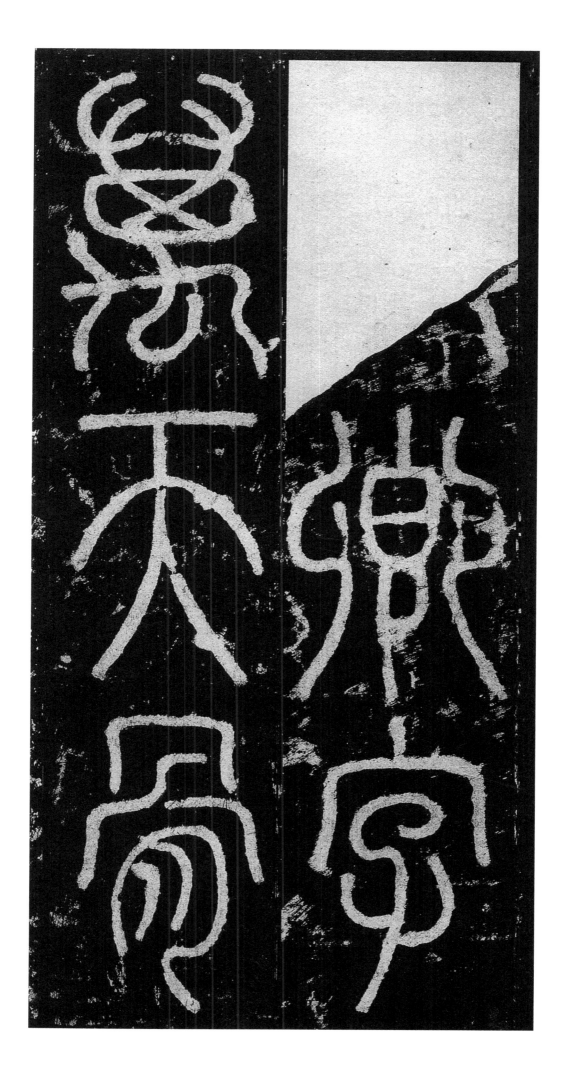

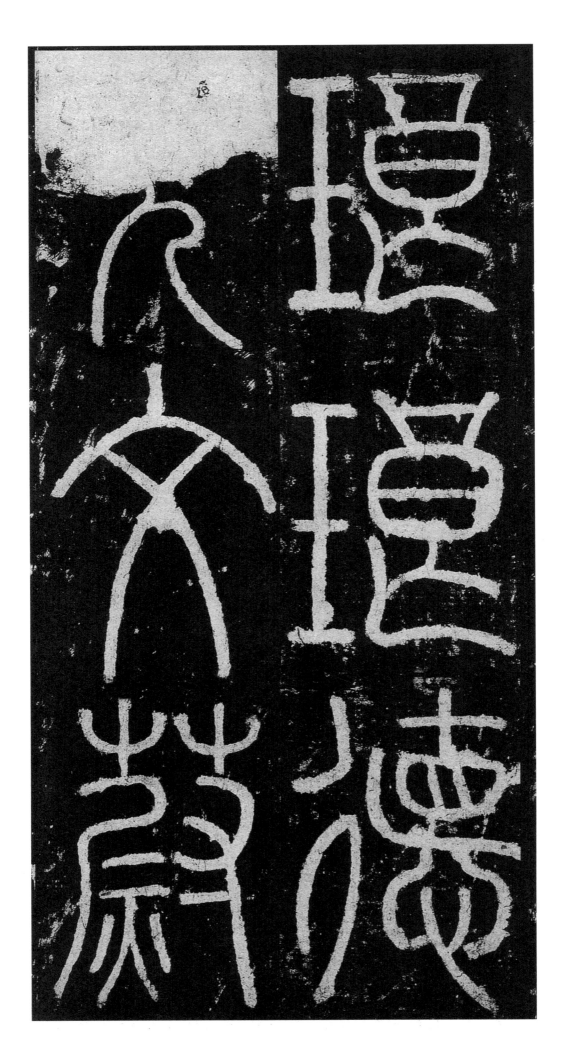

琅琅，德□文蔚

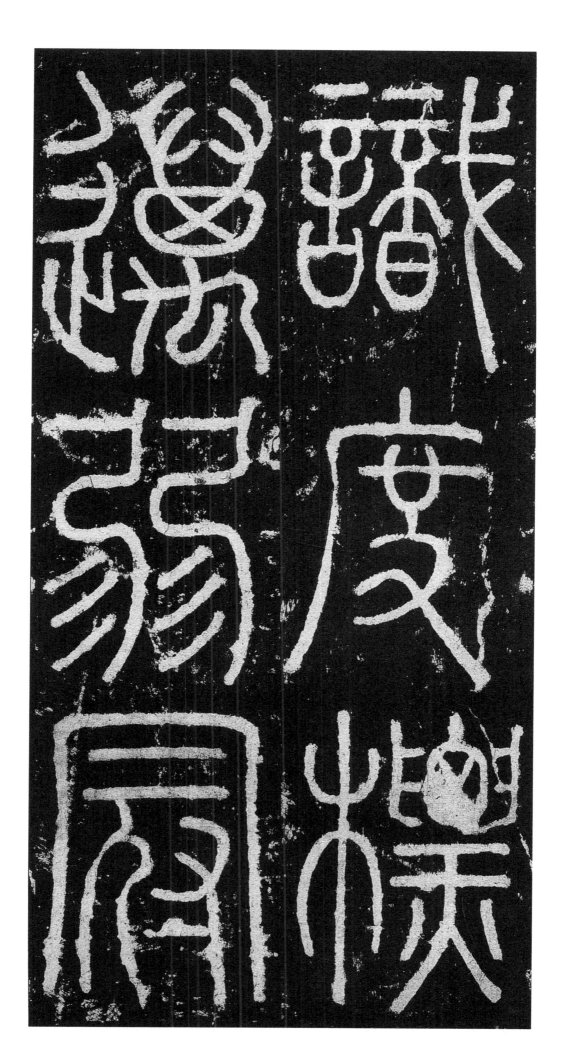

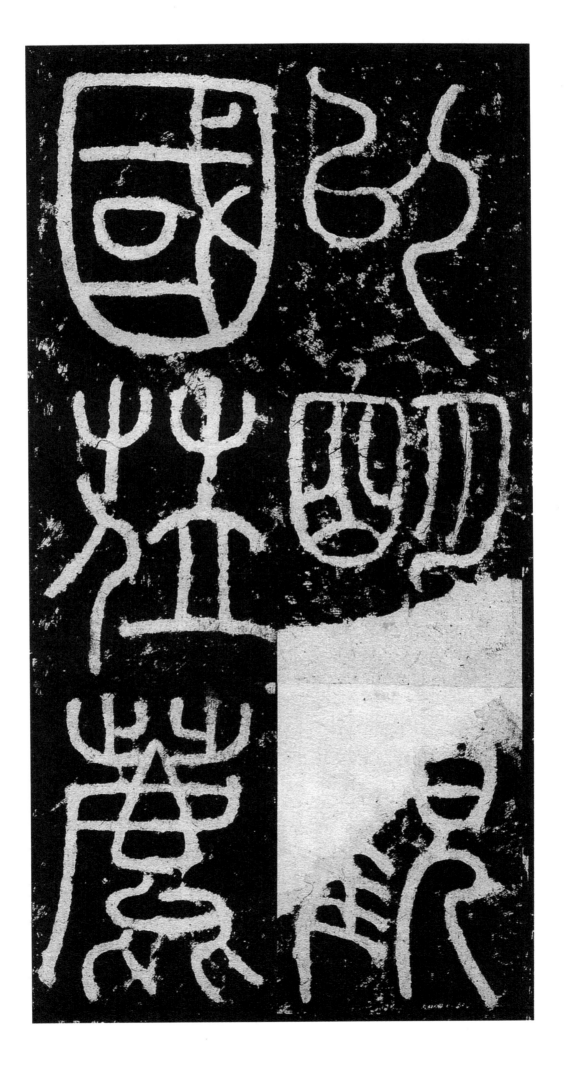

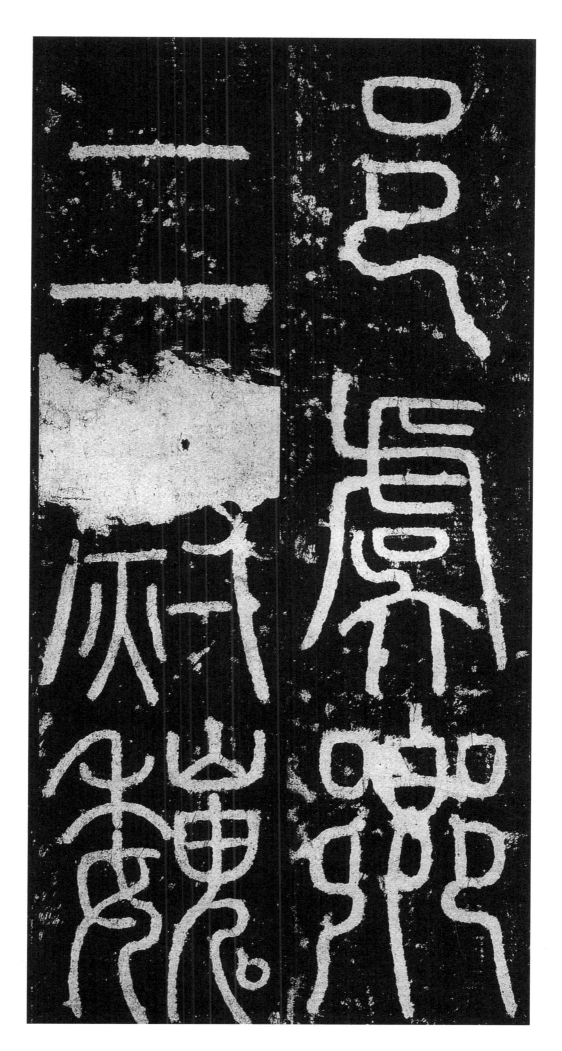

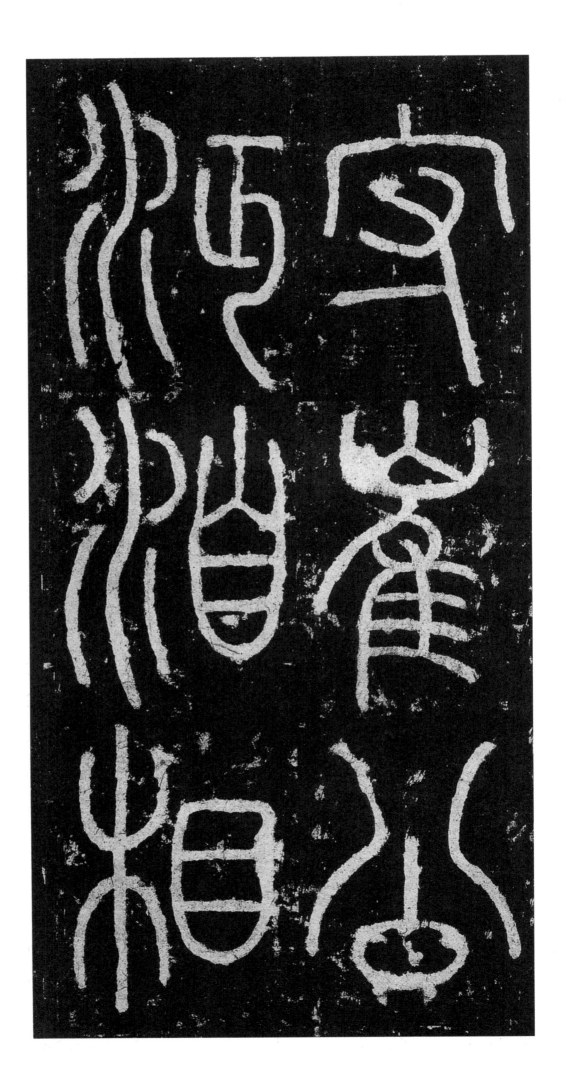

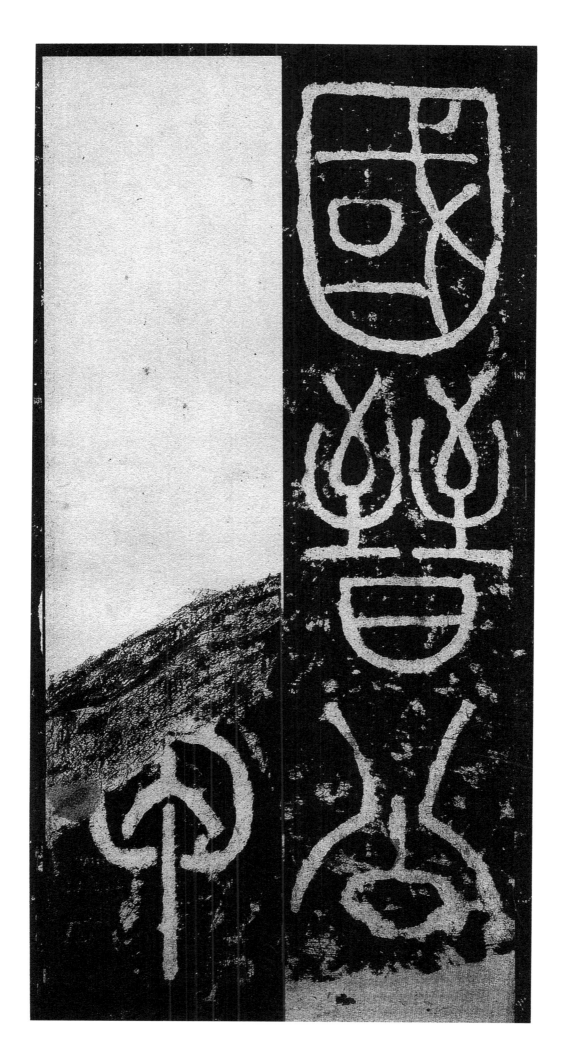

国晋公□□甲

45

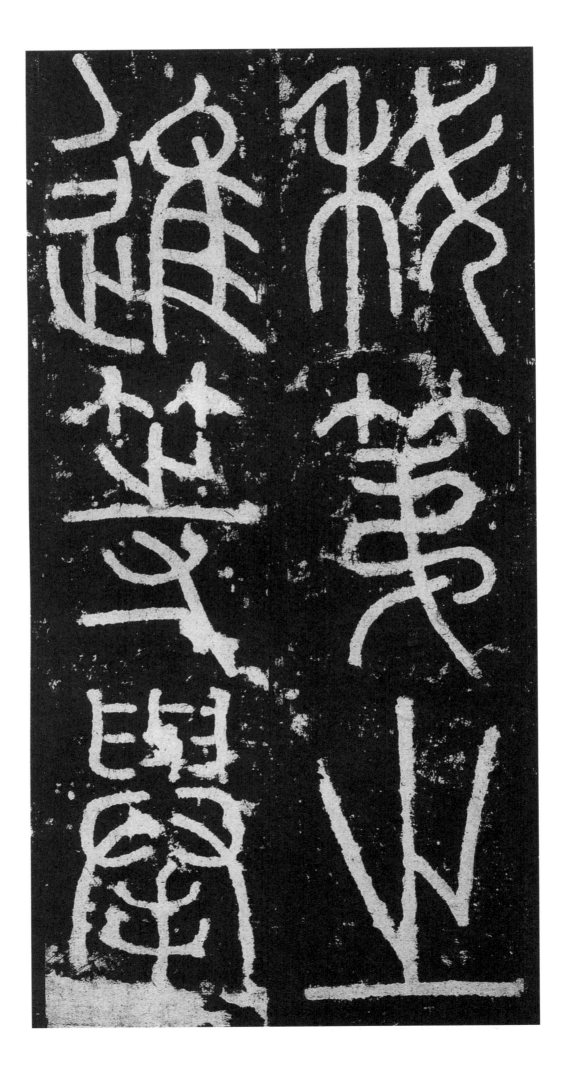

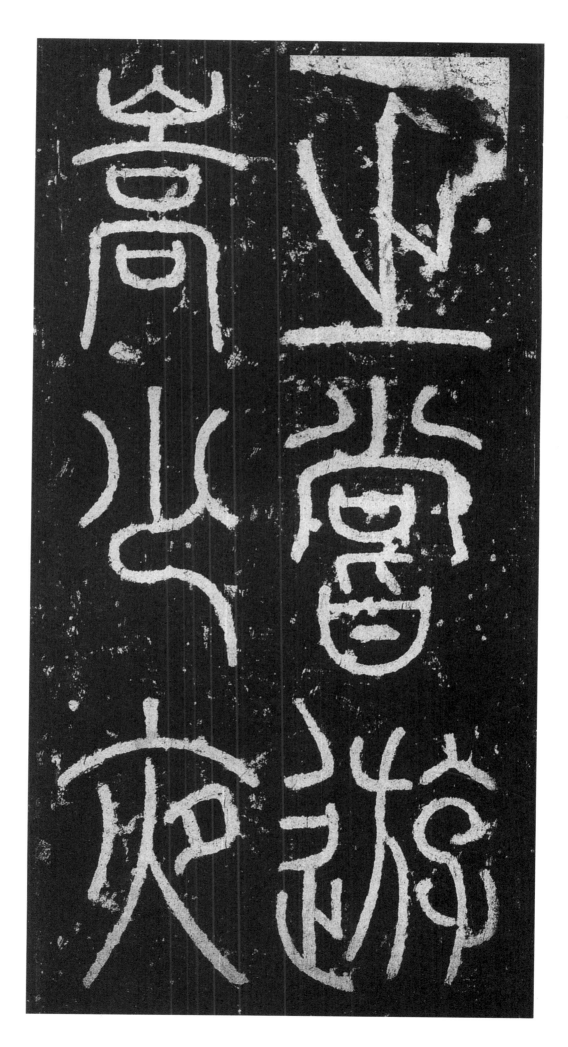

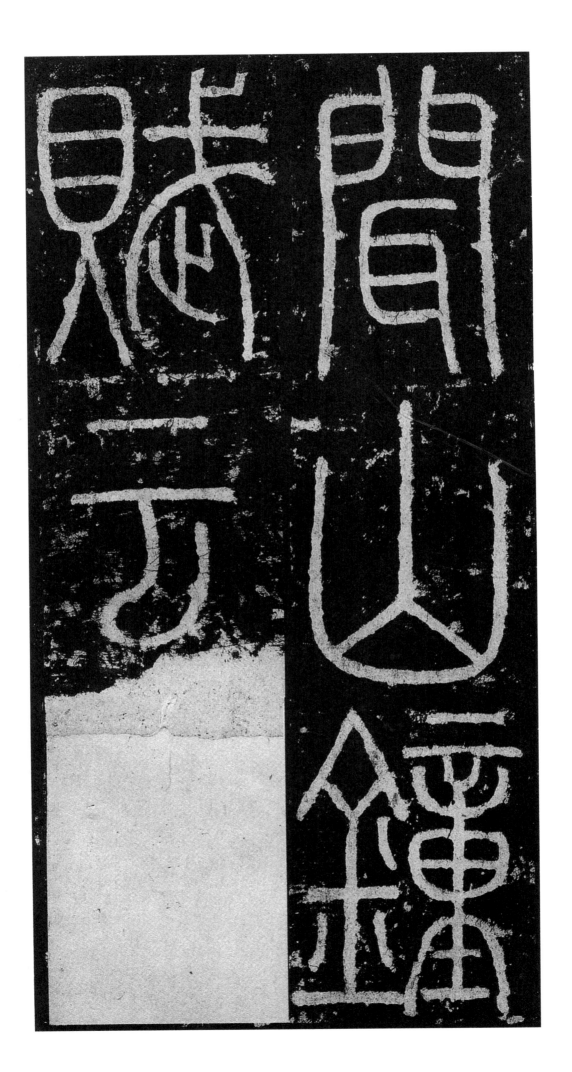

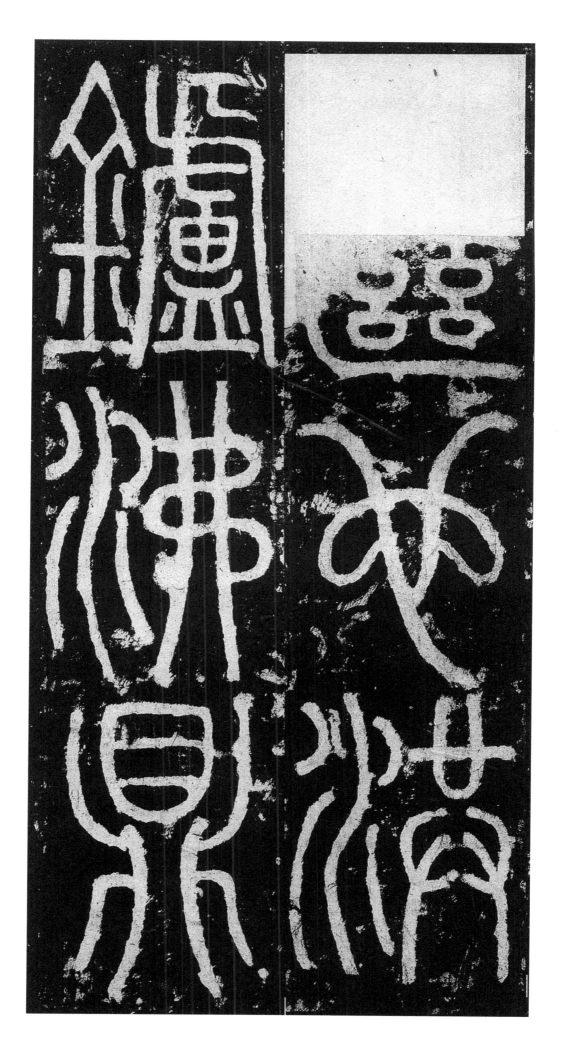

49

火半死巨瓽重

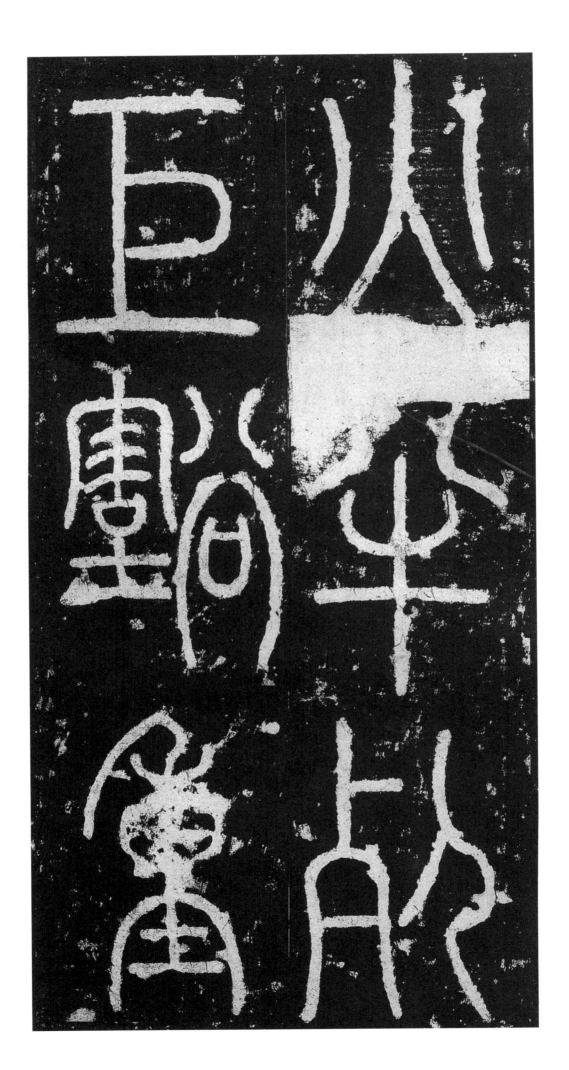

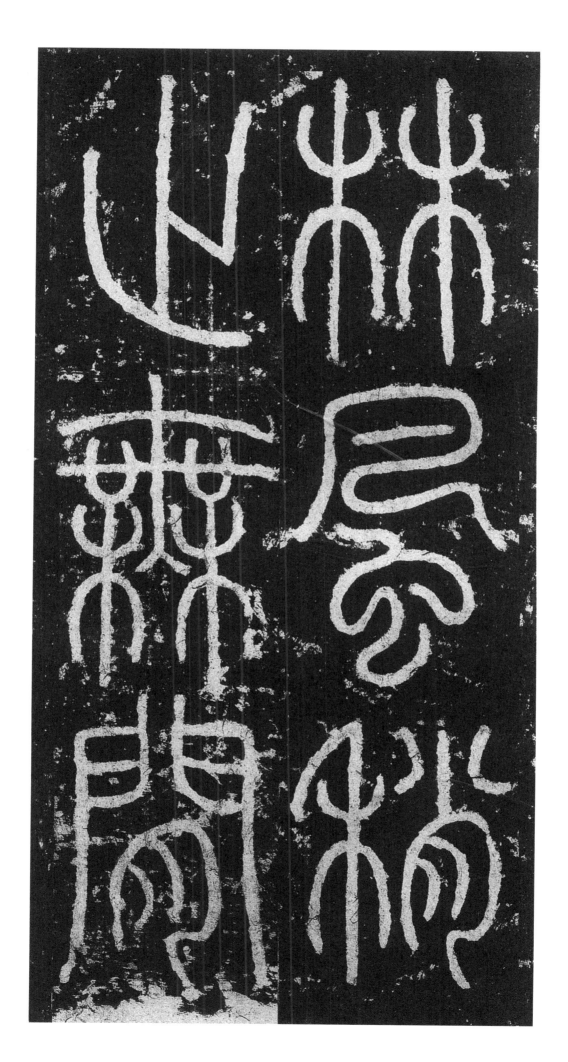

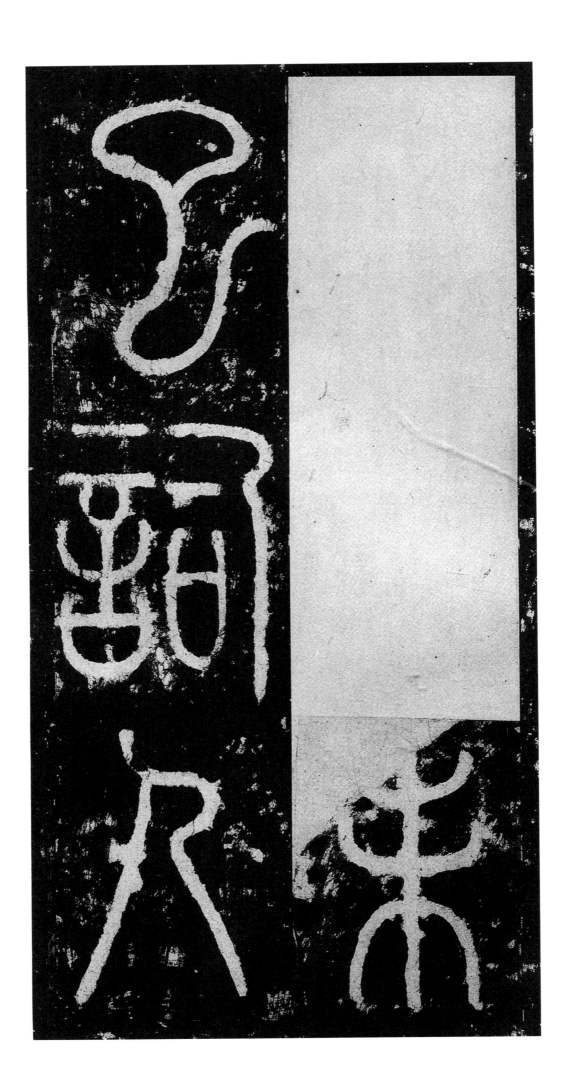

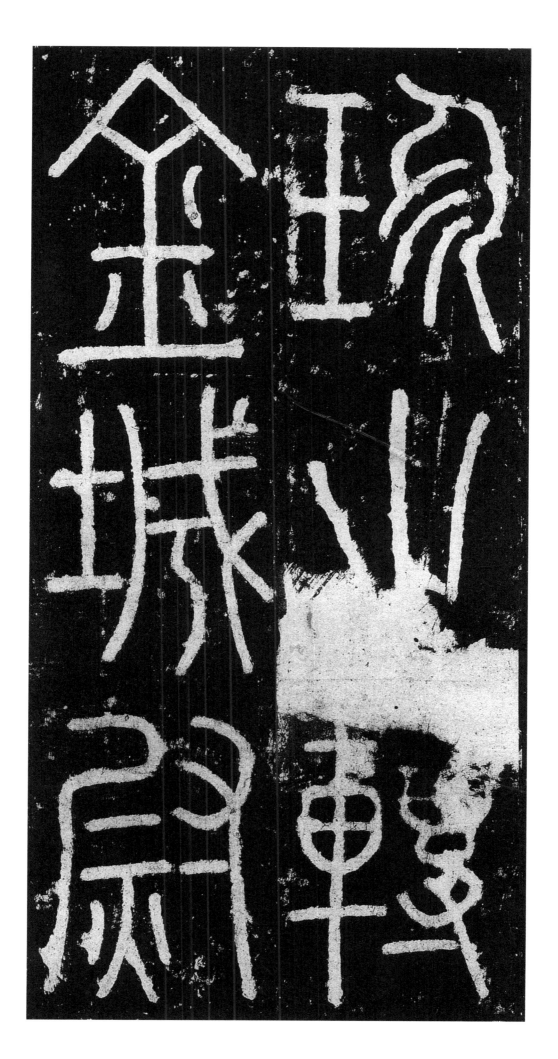

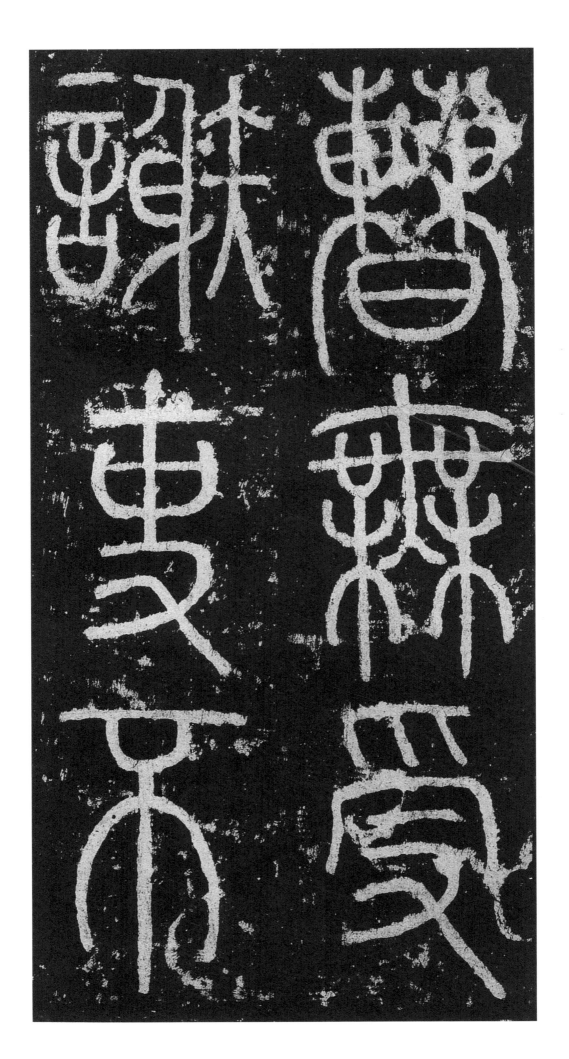

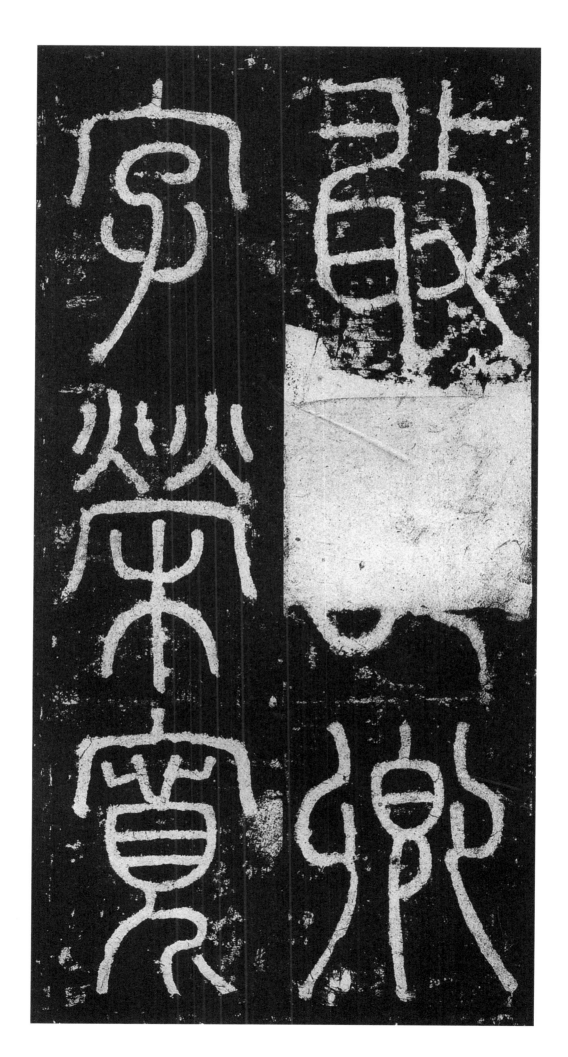

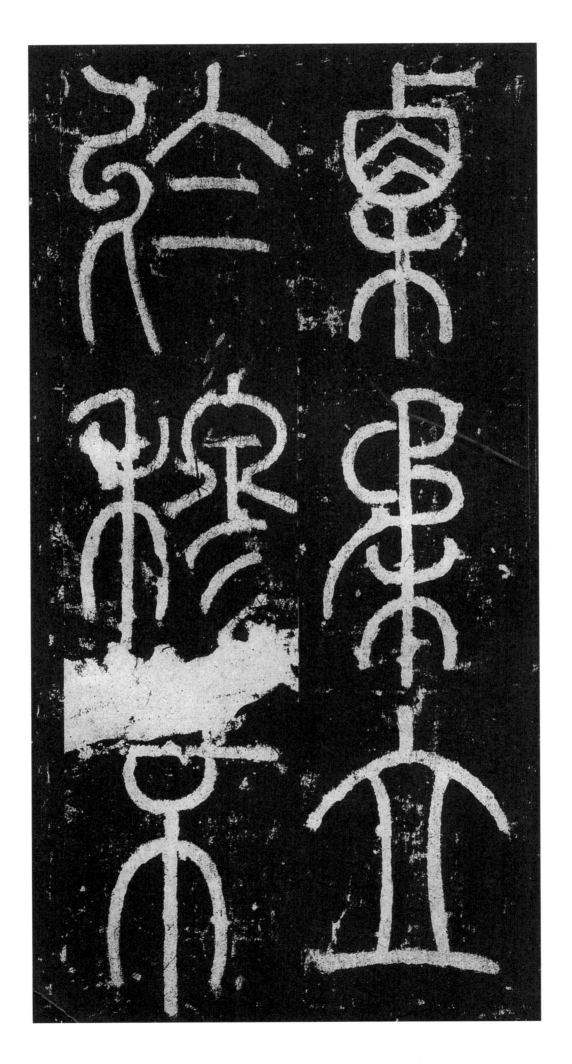

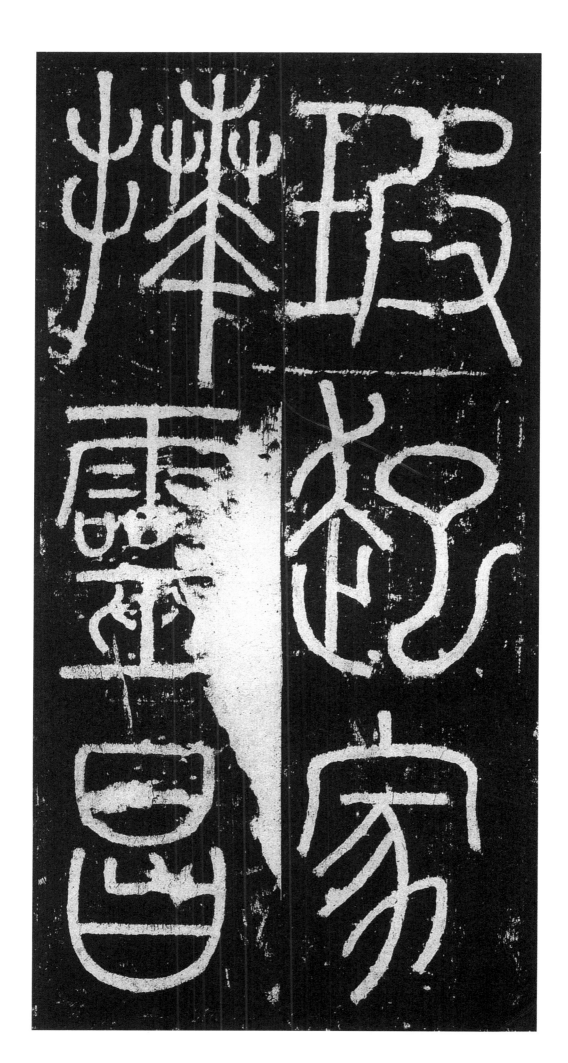

瑕起家拜灵昌

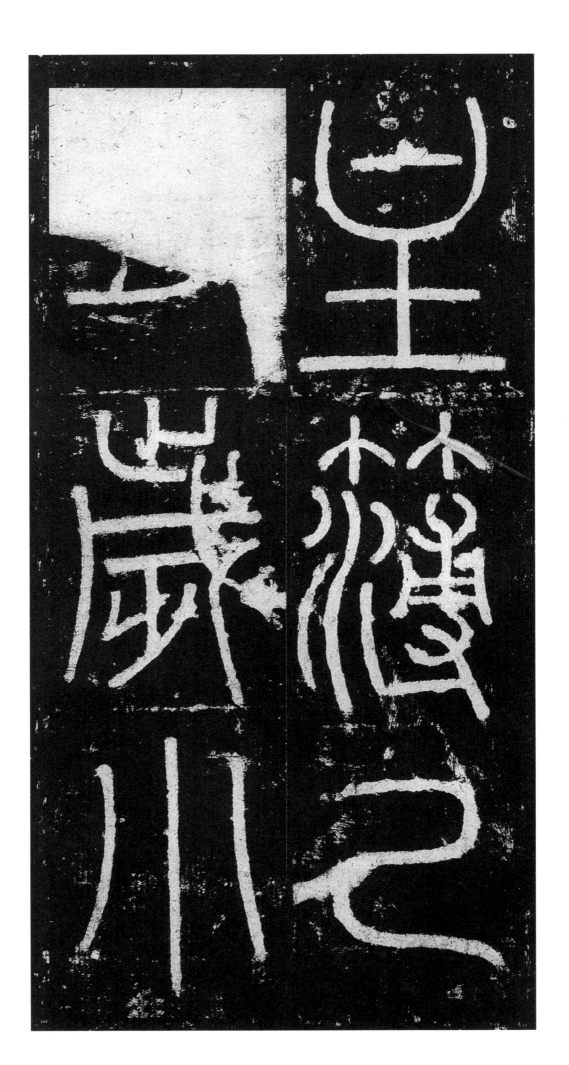

主簿己丑岁小

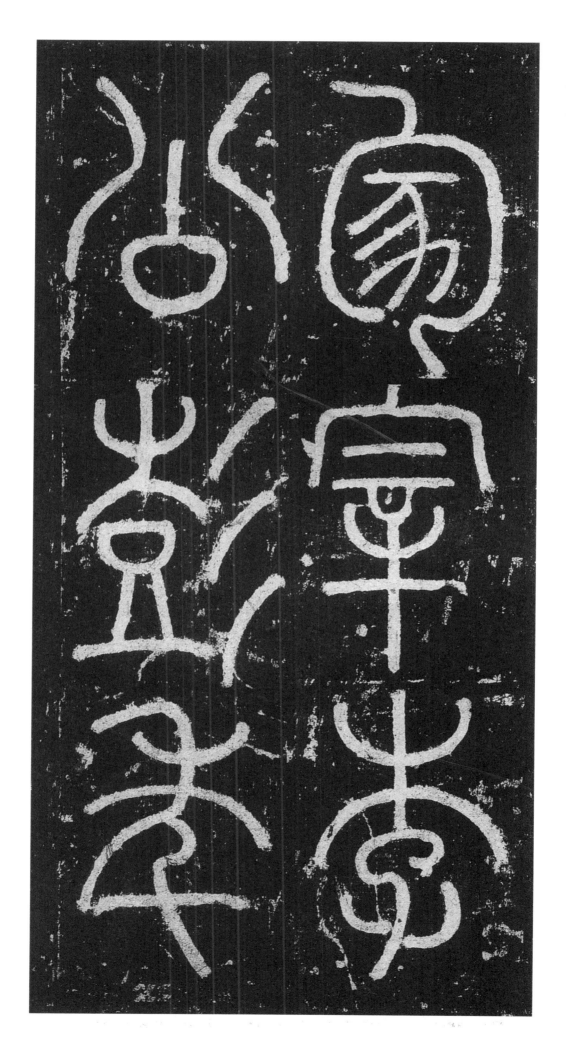

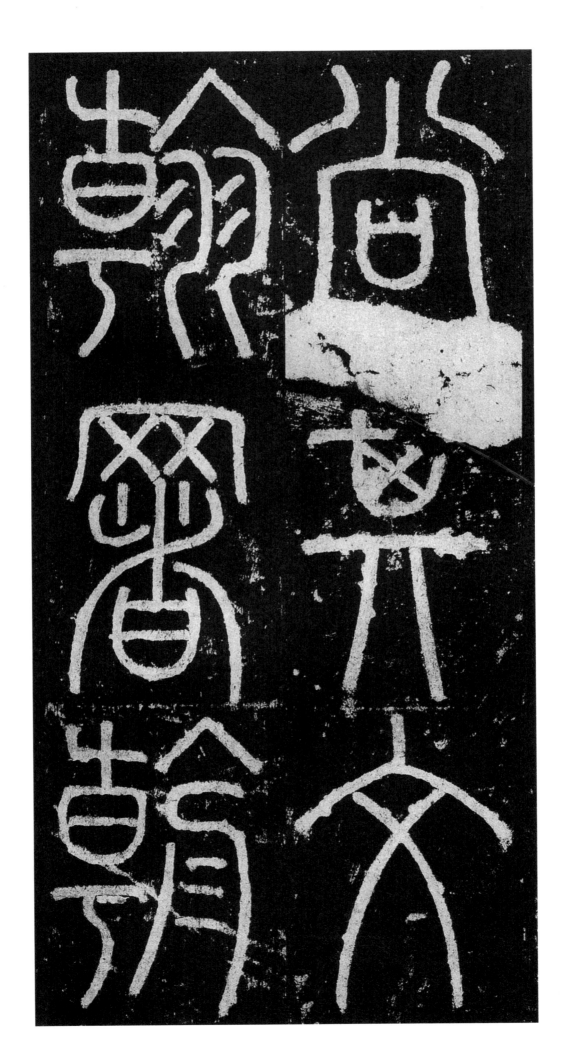

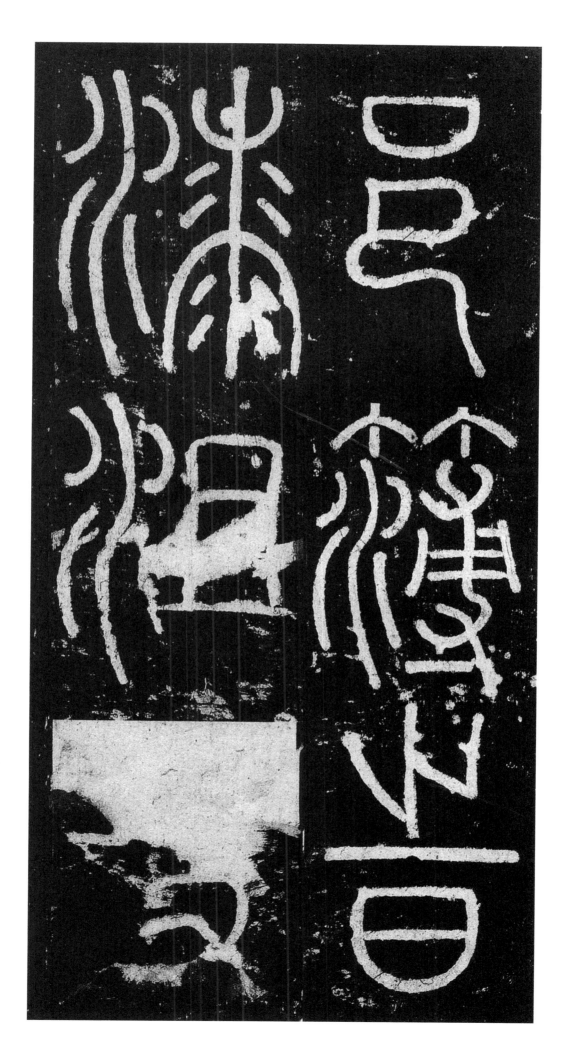

邑簿时漆沮决

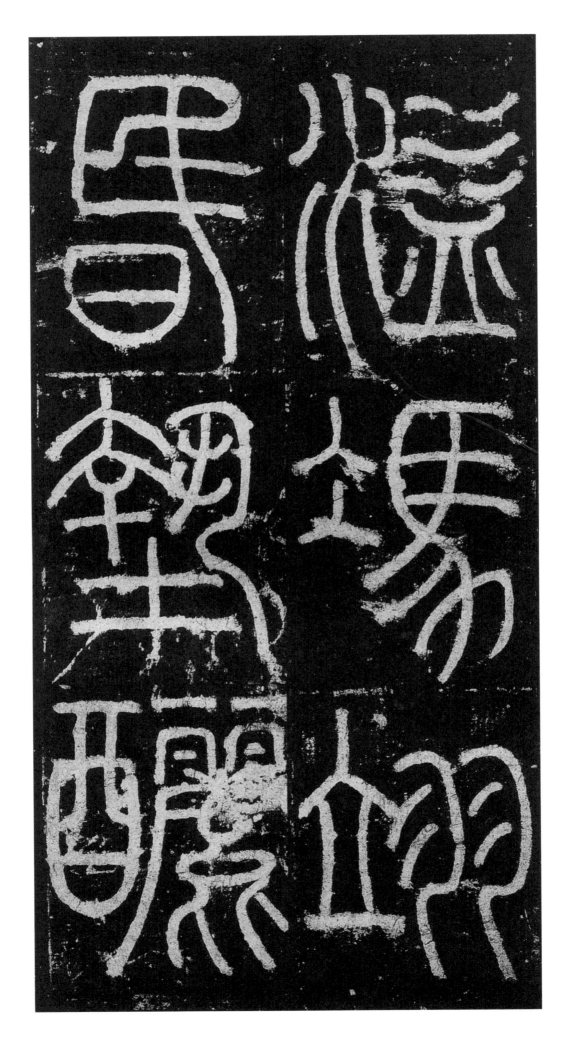

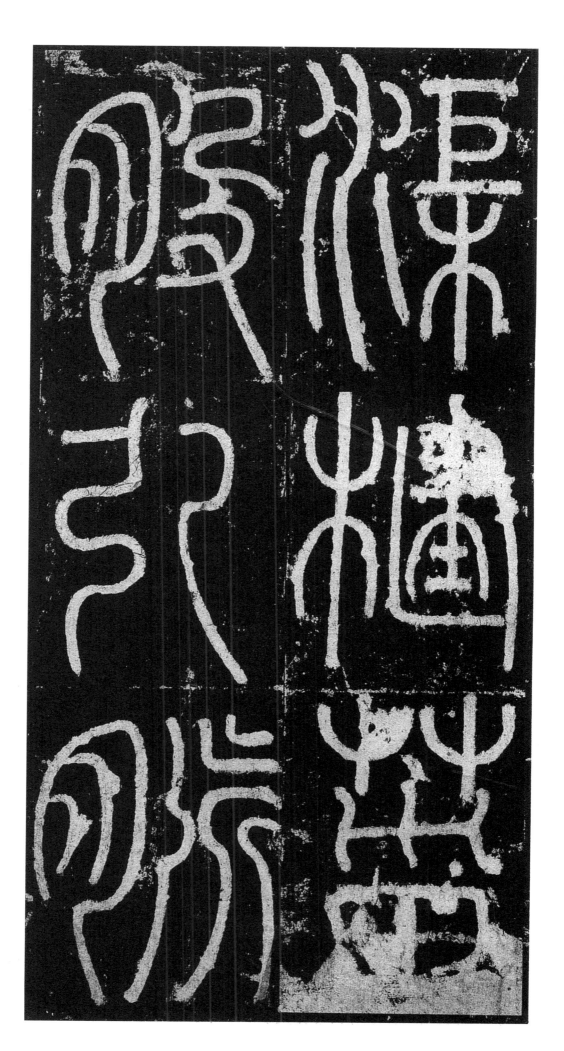

渠楗英股引脉

63

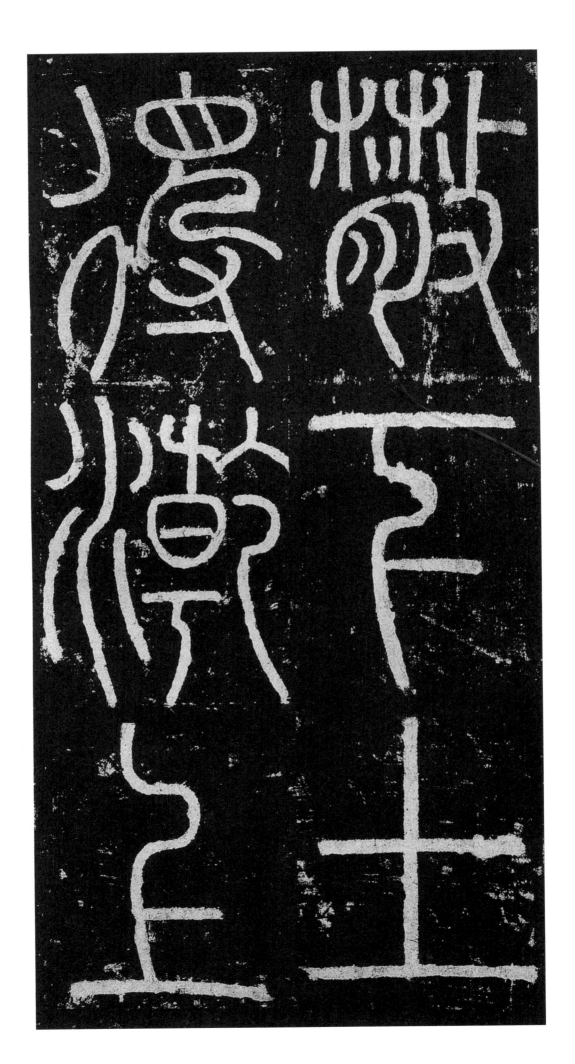

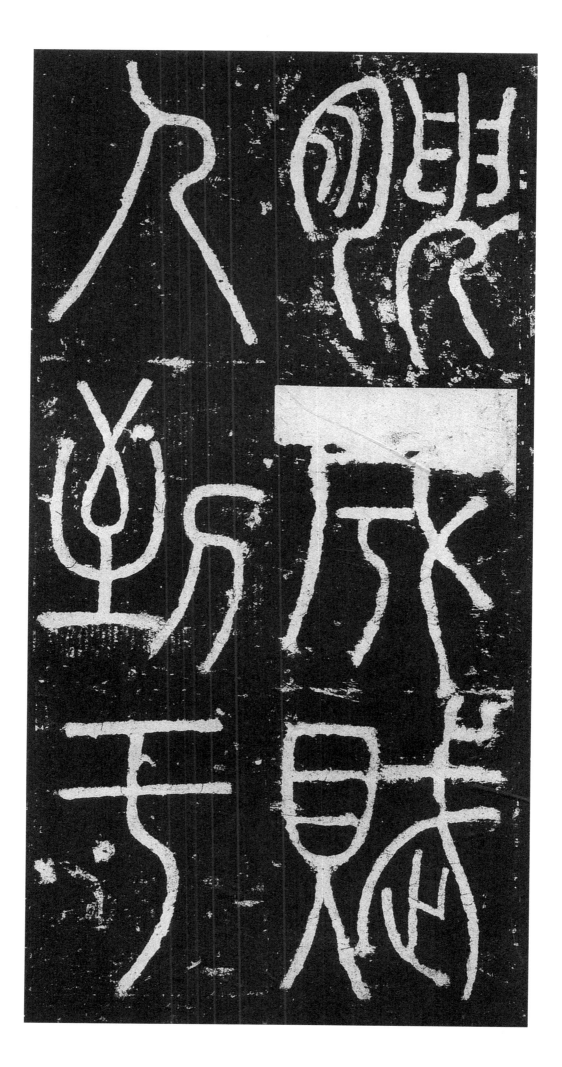

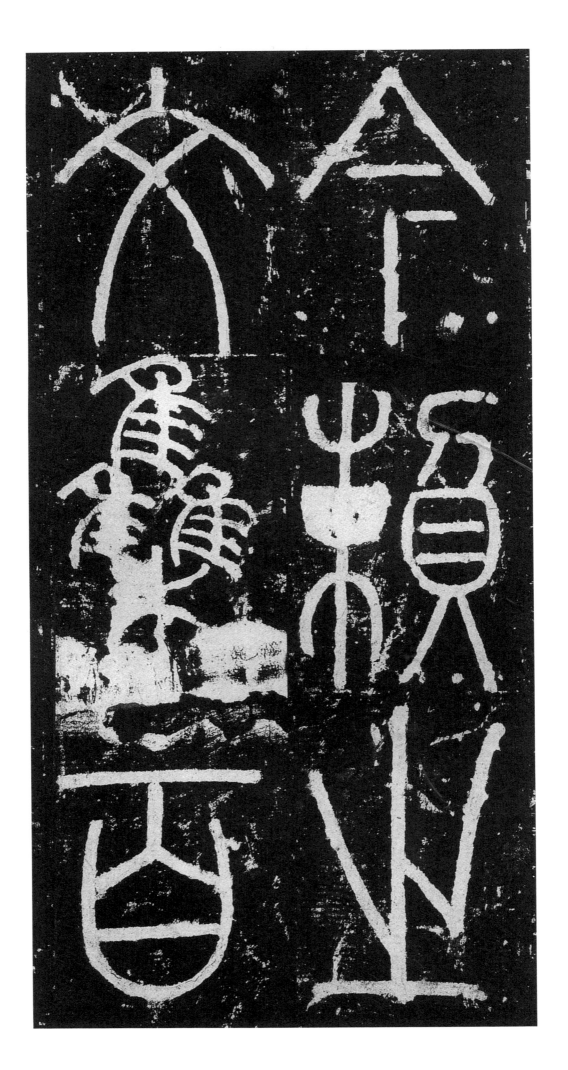

66

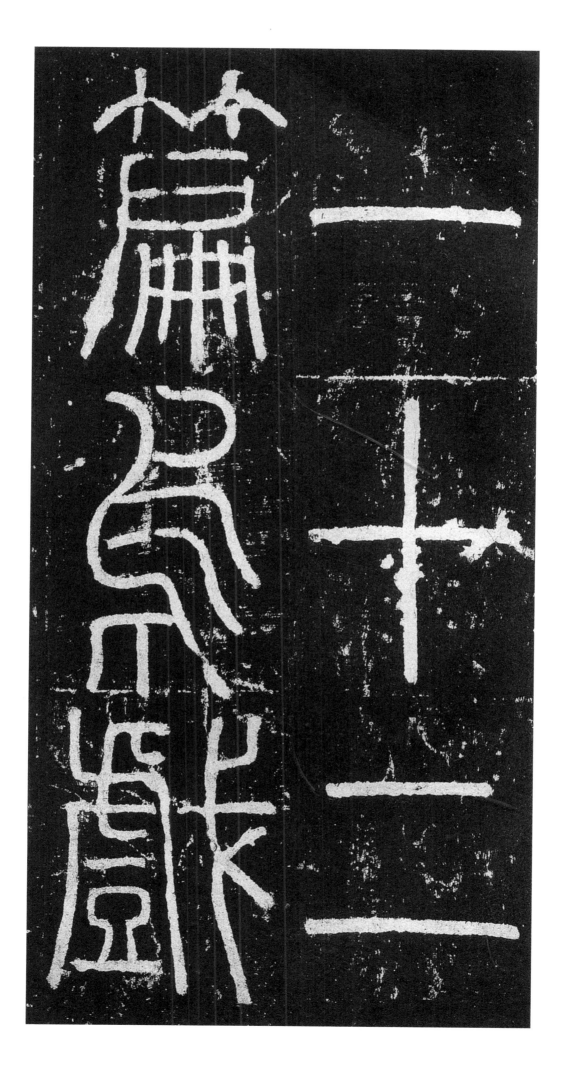

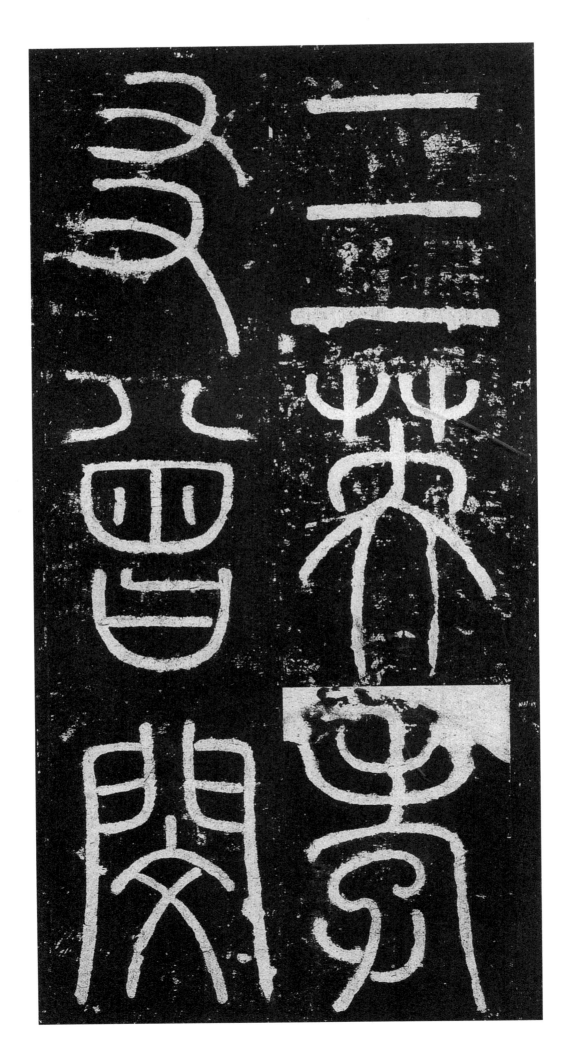

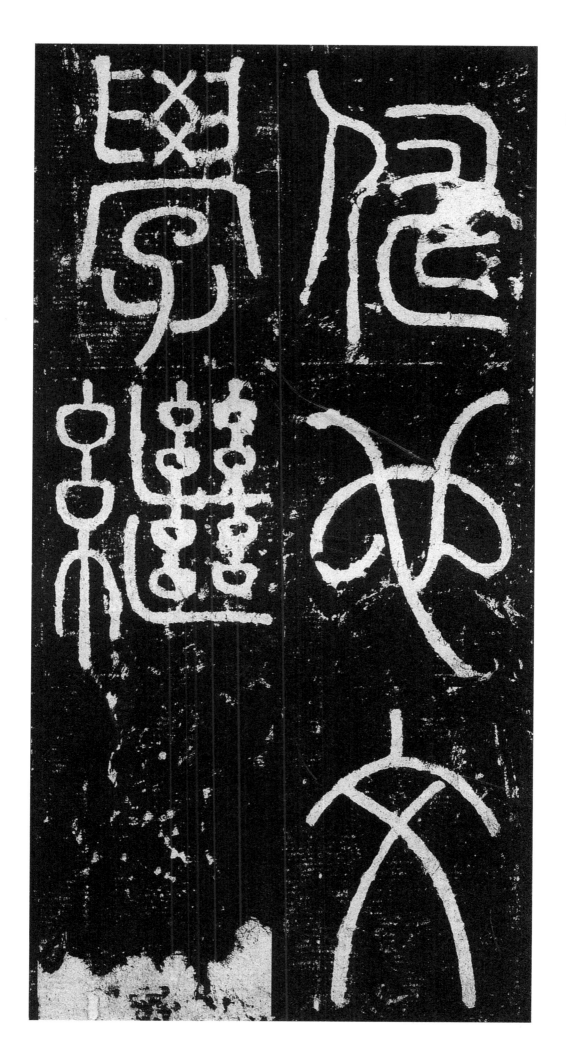

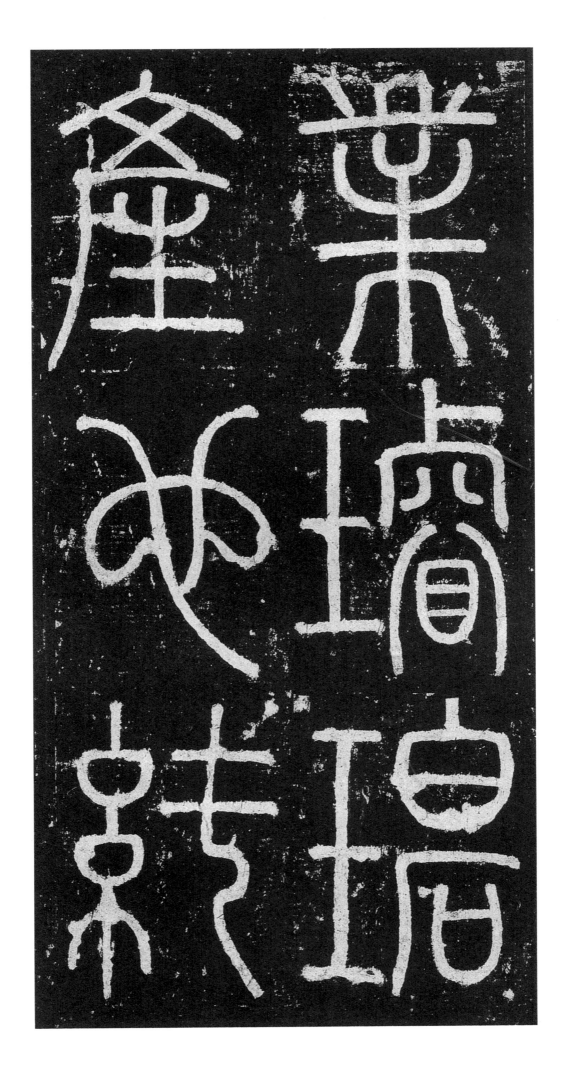

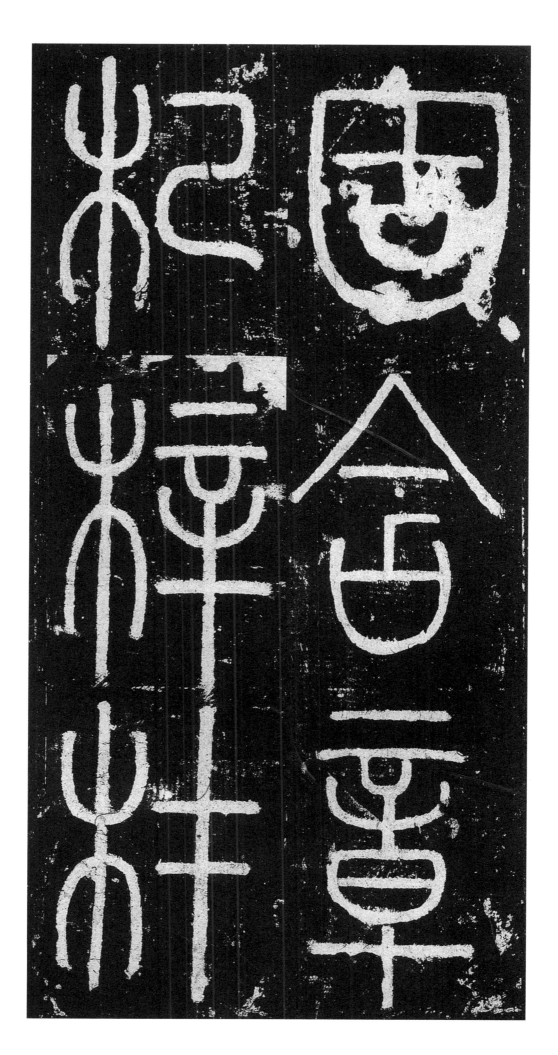

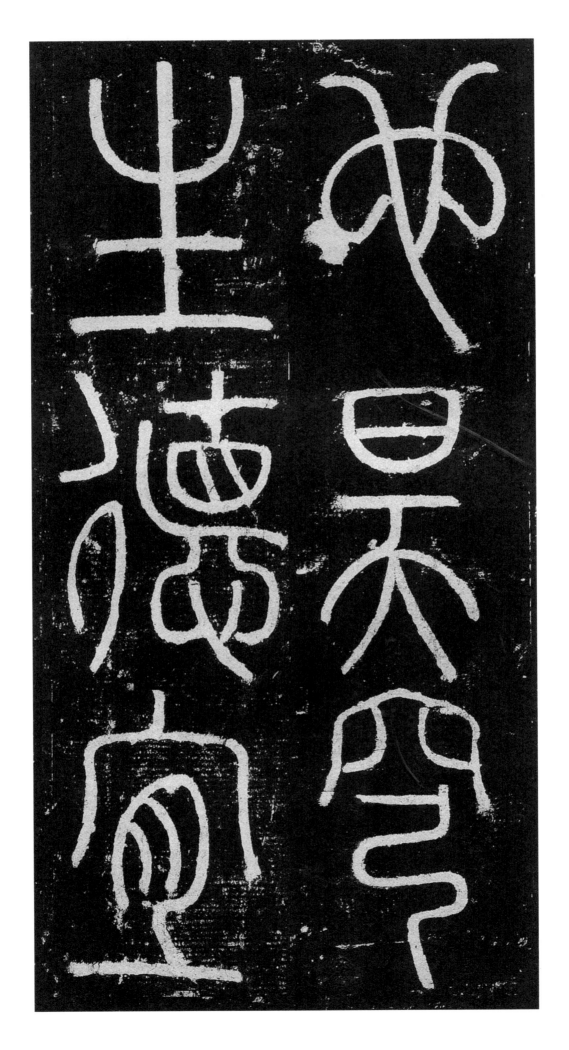

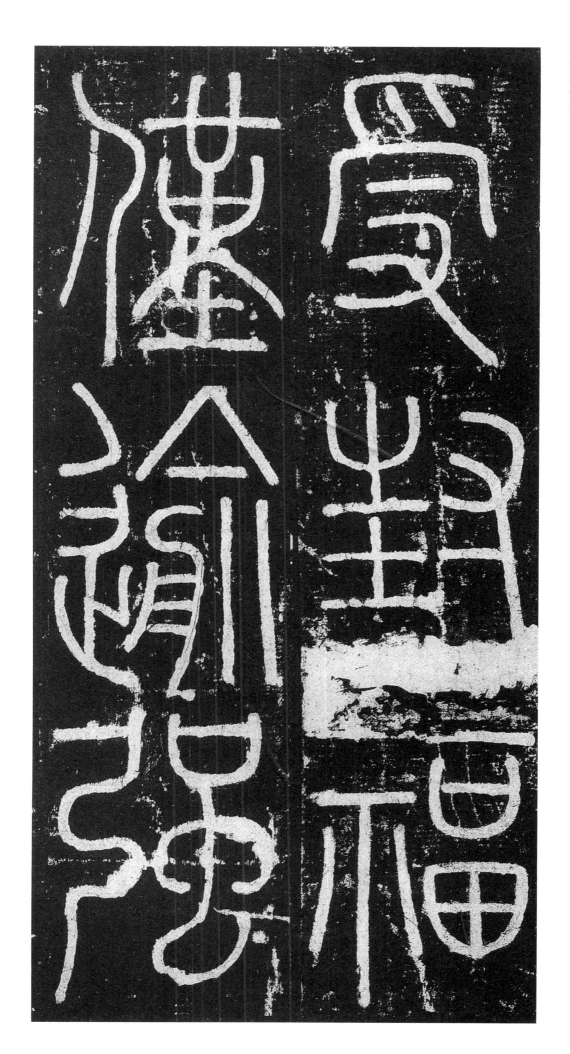

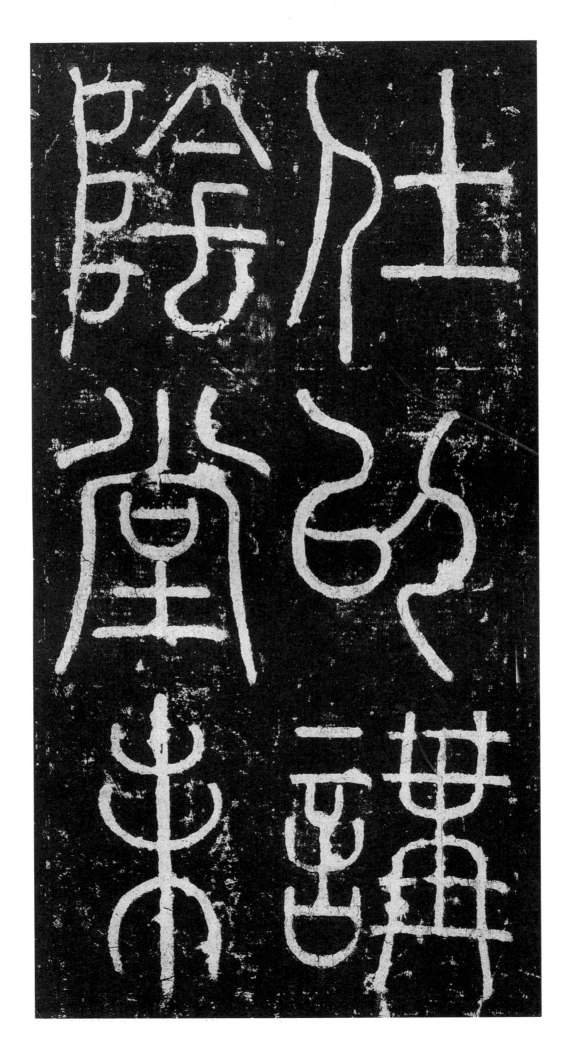

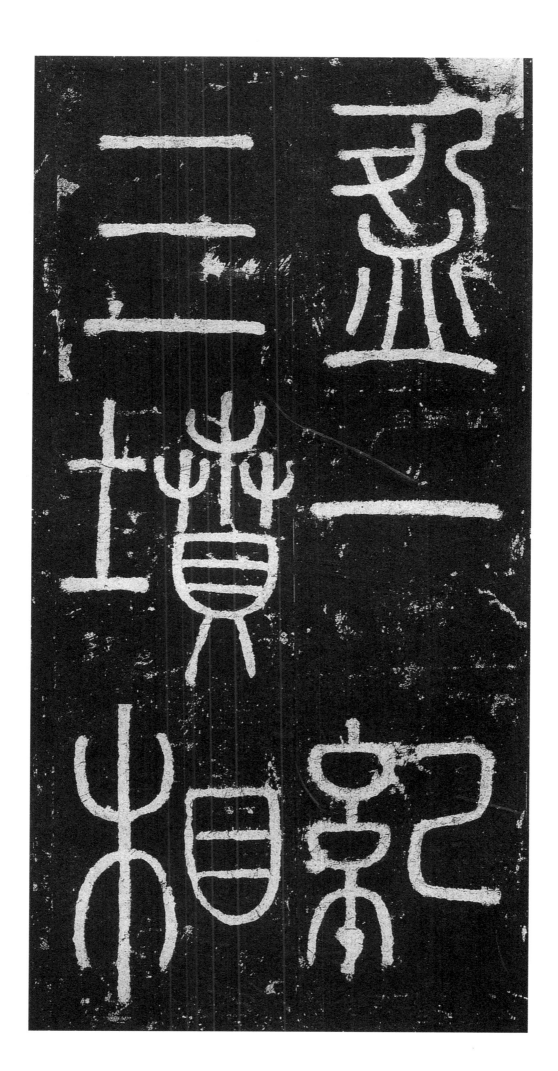

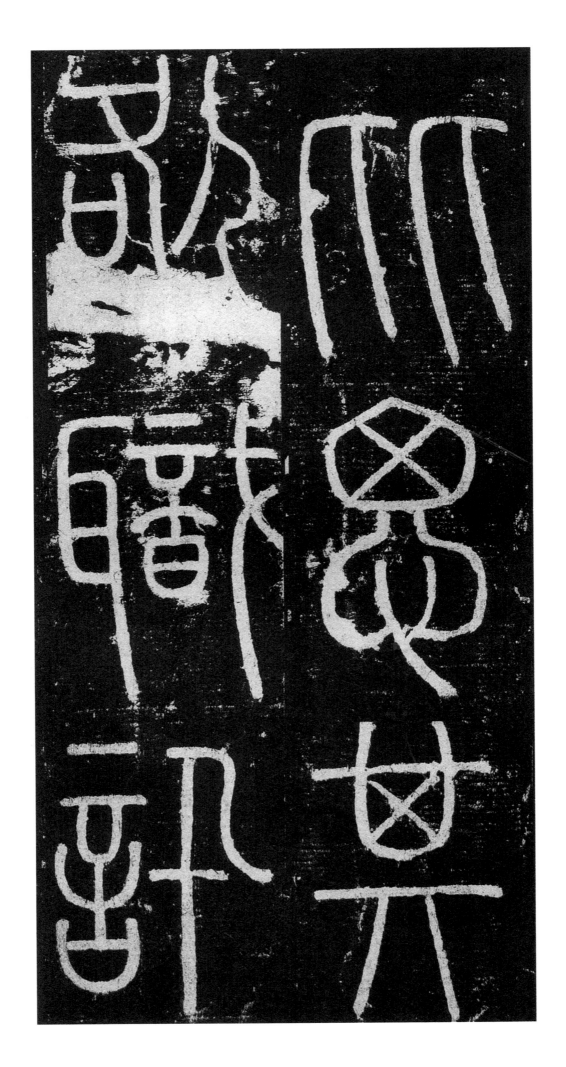

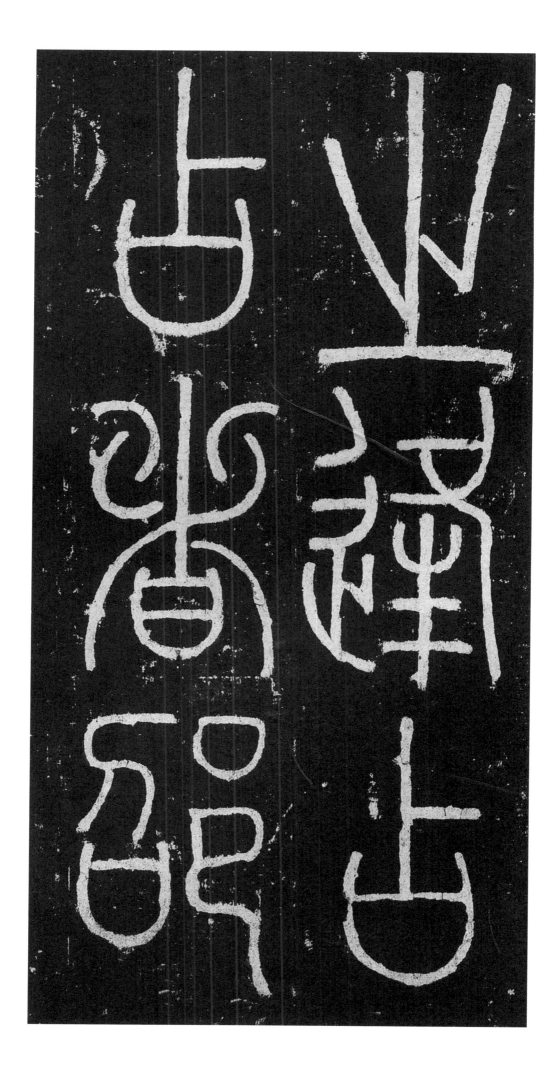

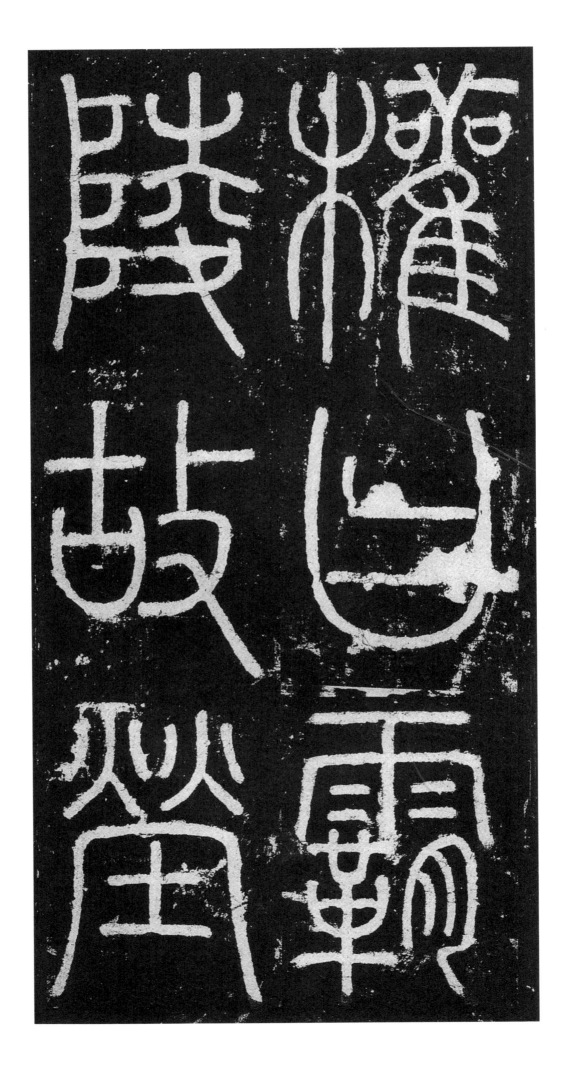

权曰霸陵故莹

78

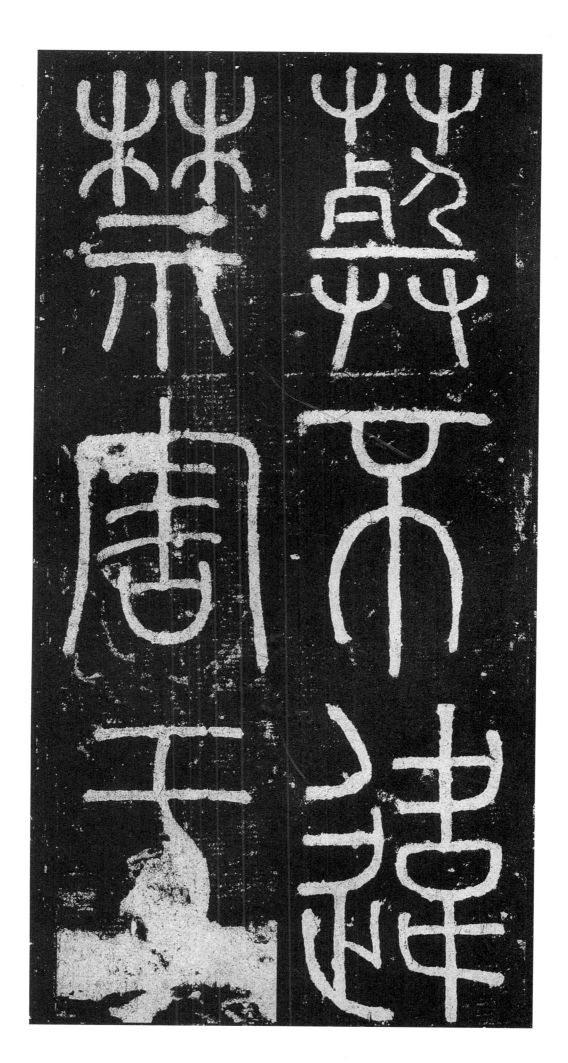

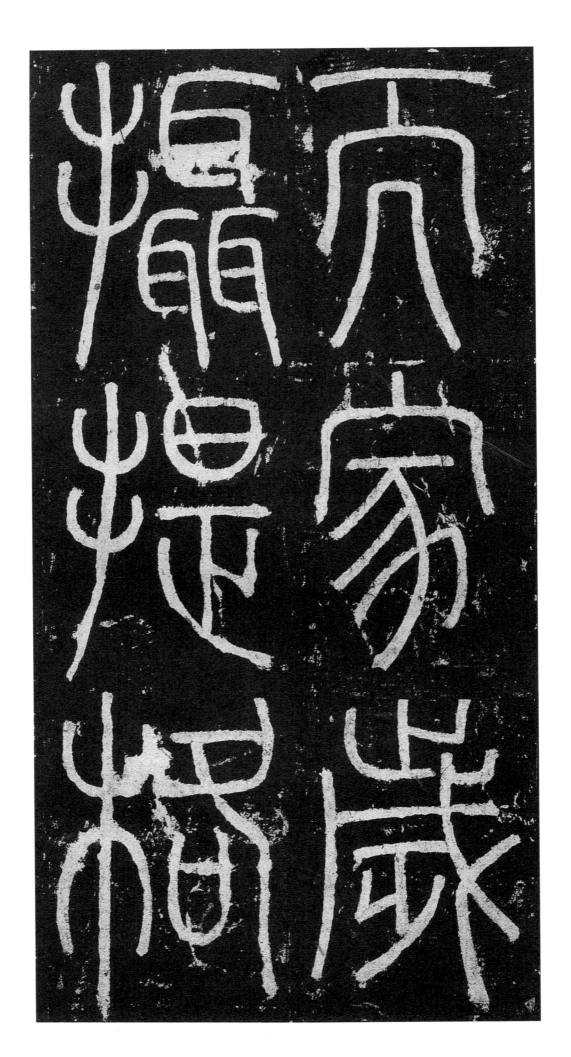

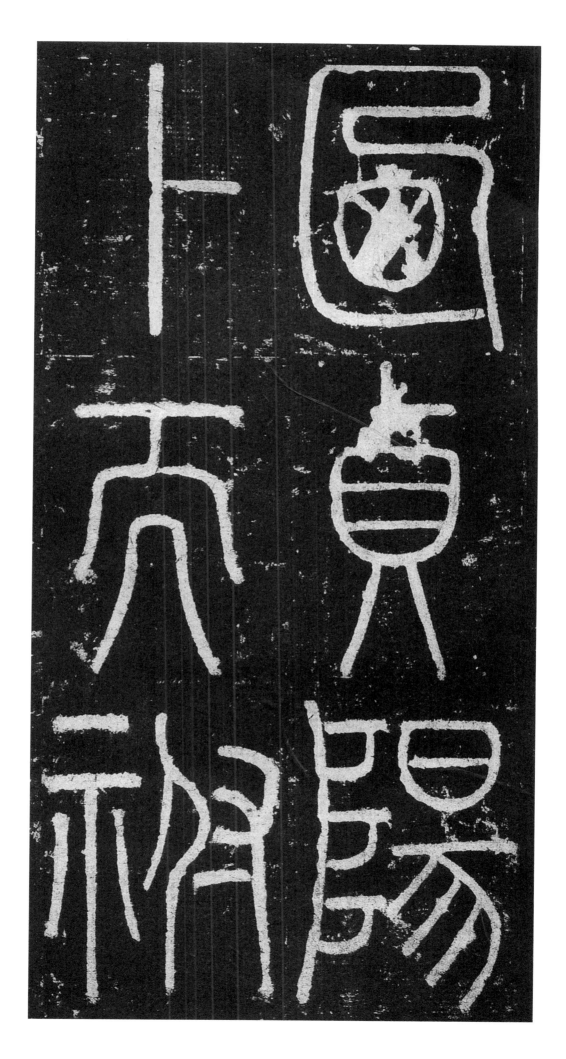

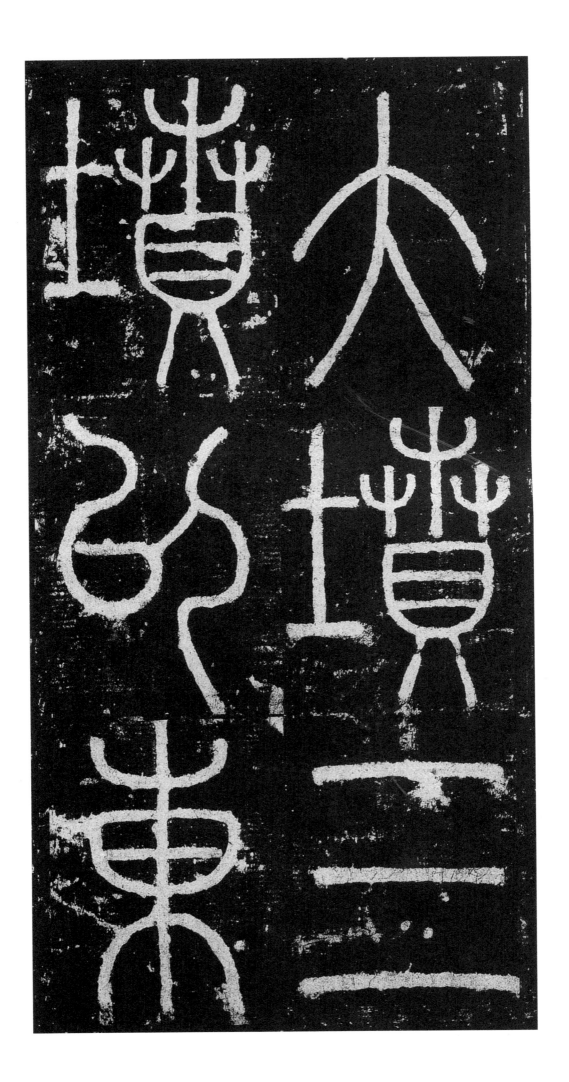

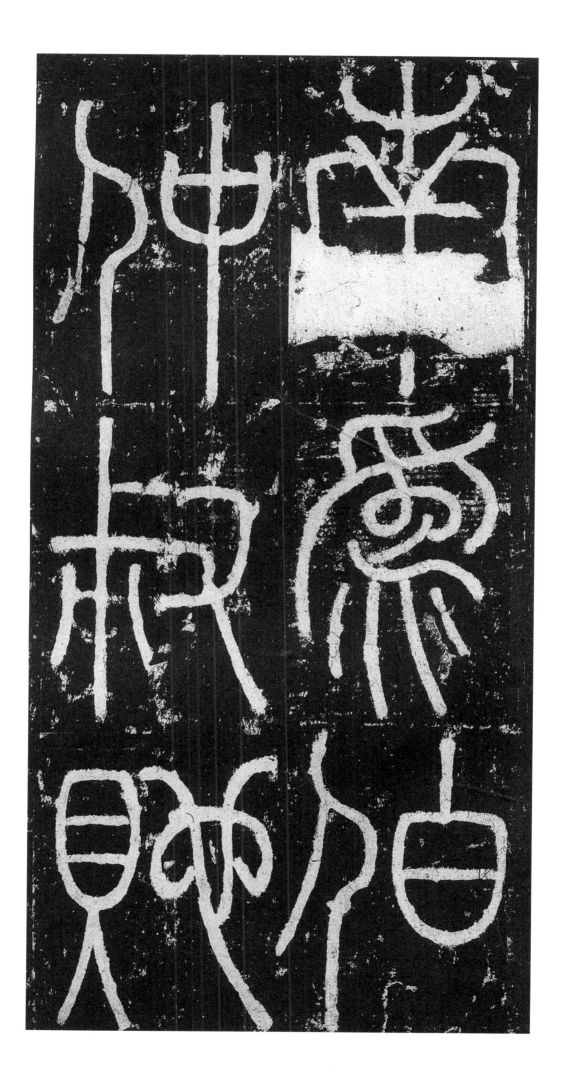

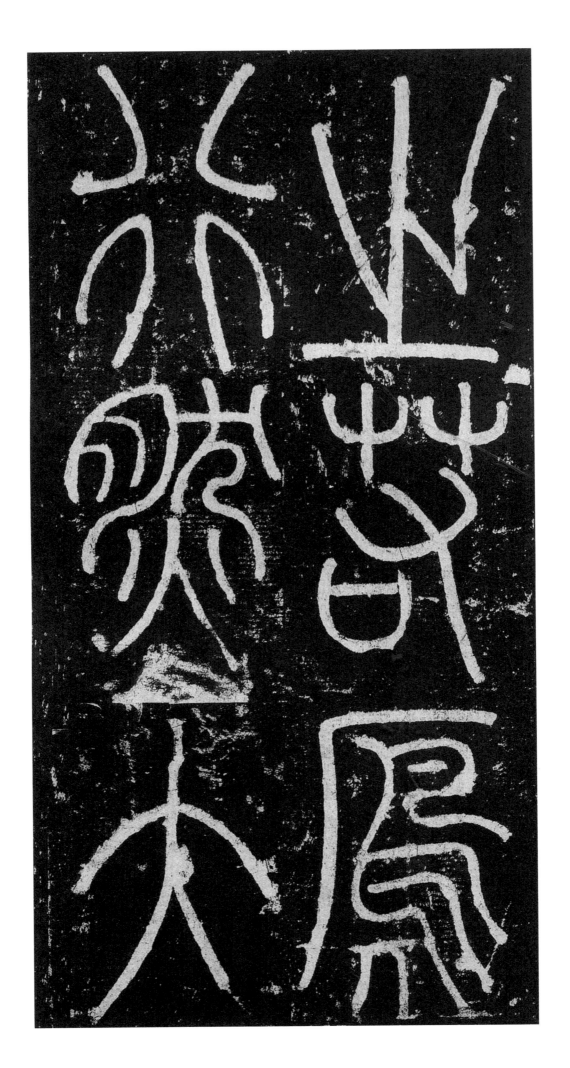

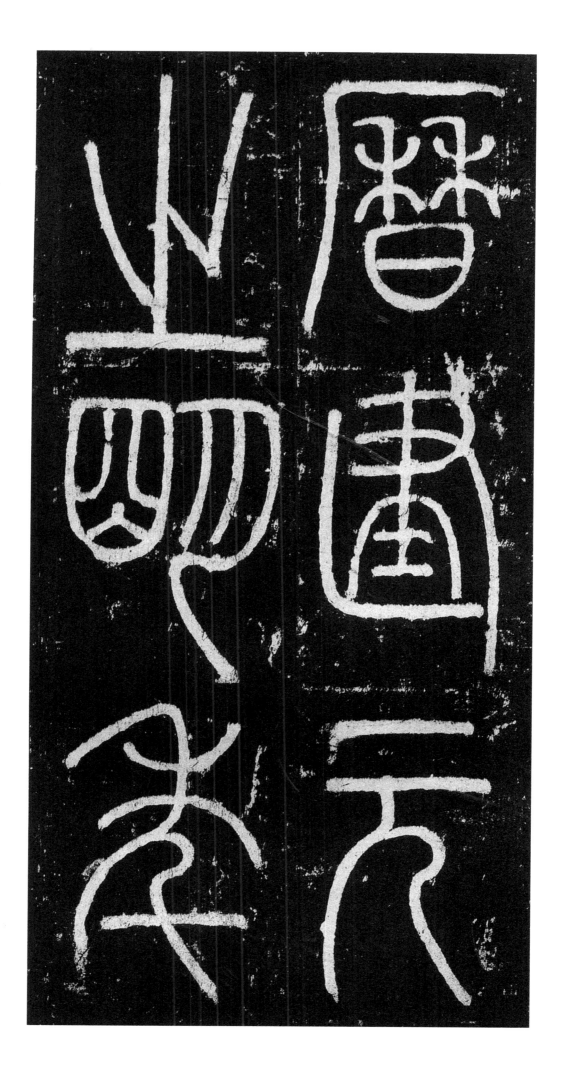

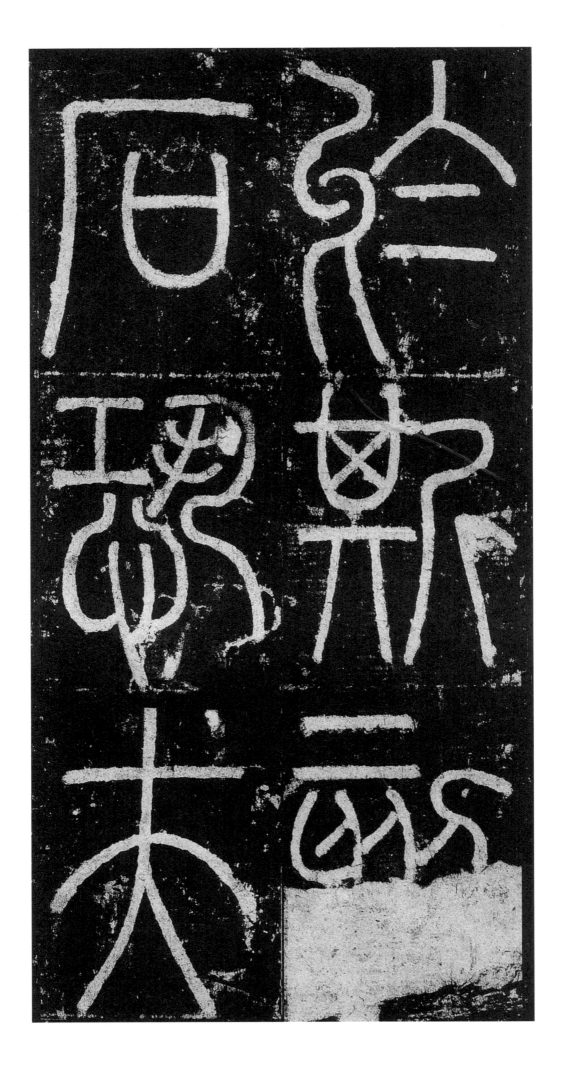

於斯刻石恐夫

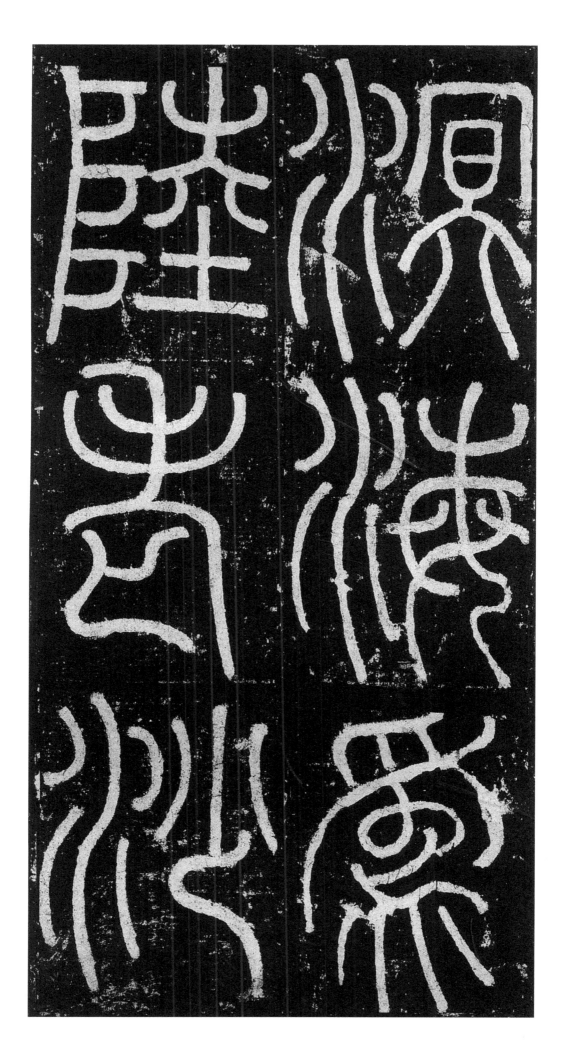

溟海为陆老沙

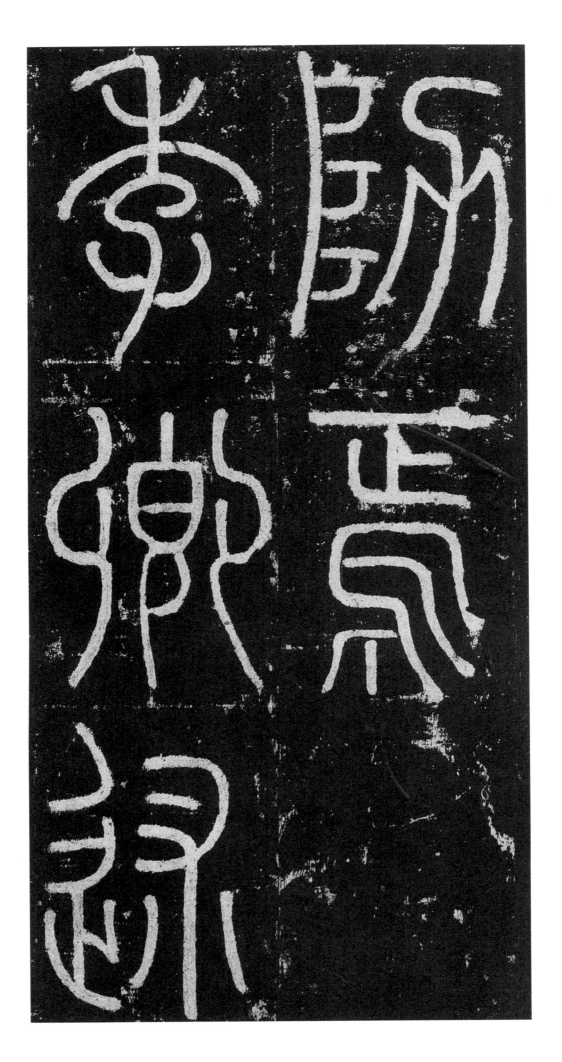

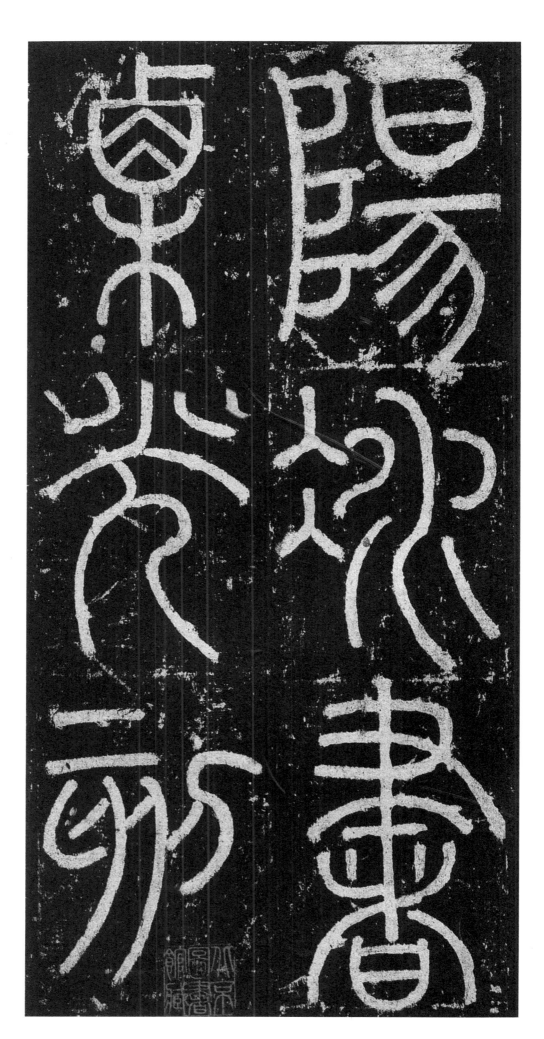